高氏手書勤禮碑

字帖

高文阁 著　辽宁美术出版社

图书在版编目（ＣＩＰ）数据

高氏手书勤礼碑字帖 ／ 高文阁著. — 沈阳 ：辽宁美术出版社，2016.7
ISBN 978-7-5314-7290-2

Ⅰ．①高… Ⅱ．①高… Ⅲ．①楷书—法贴—中国—现代 Ⅳ．①J292.28

中国版本图书馆CIP数据核字(2016)第160524号

出 版 者：辽宁美术出版社
地　　址：沈阳市和平区民族北街29号　邮编：110001
发 行 者：辽宁美术出版社
印 刷 者：沈阳博雅润来印刷有限公司
开　　本：889mm×1194mm　1/12
印　　张：9
字　　数：50千字
出版时间：2016年9月第1版
印刷时间：2016年9月第1次印刷
责任编辑：严　赫
封面设计：林　枫
责任校对：郝　刚　黄　鲲
ISBN 978-7-5314-7290-2
定　　价：42.00元

邮购部电话：024-83833008
E-mail:lnmscbs@163.com
http://www.lnmscbs.com
图书如有印装质量问题请与出版部联系调换
出版部电话：024-23835227

出版说明

《高氏手书勤礼碑》字帖的出版，是为了让广大初临勤礼碑的书法爱好者辨清笔锋和刀锋（用刀刻在石碑之字）的差异，现将己见分析如下：

一、初学勤礼碑帖为什么把字临得和字帖相似了还是不好看呢？其因是帖之病还是临者之病？我认为两者皆有，因为碑帖是用刀按照颜真卿的墨迹加工而成的，所以字迹全者棱角分明，笔锋变成了刀锋。

二、再如颜勤礼碑，因其字佳，拓者甚为更兼时间分化，真面微存，初学者只临其像，不求变通，却称刀工之字有"力"，称腐残之字为古朴，所学数载未能走出残碑的困境，书者亦然如此，俯看则可，若要悬挂灵气全无，只存伤痕累累残碑字的"照像"。

三、那么怎么样才能离去刀锋走出历史？书者认为首先要了解颜书所有的笔、墨、纸，这是块入古帖（颜勤礼碑）的敲门砖，入门后在理解残碑的字迹的基础上加以修复残字，因其骨补其肉，因其型完其体（即：字似人体之体），外护以皮肤，内充以气血，以适饰其容，使所书之字，为足者可步，为臂者可挥，为目者可顾的自然而有趣的活体书法，否则僵尸。

为了弘扬世界非物质文化遗产——中国书法，为满足初学者对颜勤礼碑手书的认识，现将本人积累四十年的经验凝取于笔端，敬书"颜勤礼碑帖"全文，《高氏手书勤礼碑》仅供初学者参考。

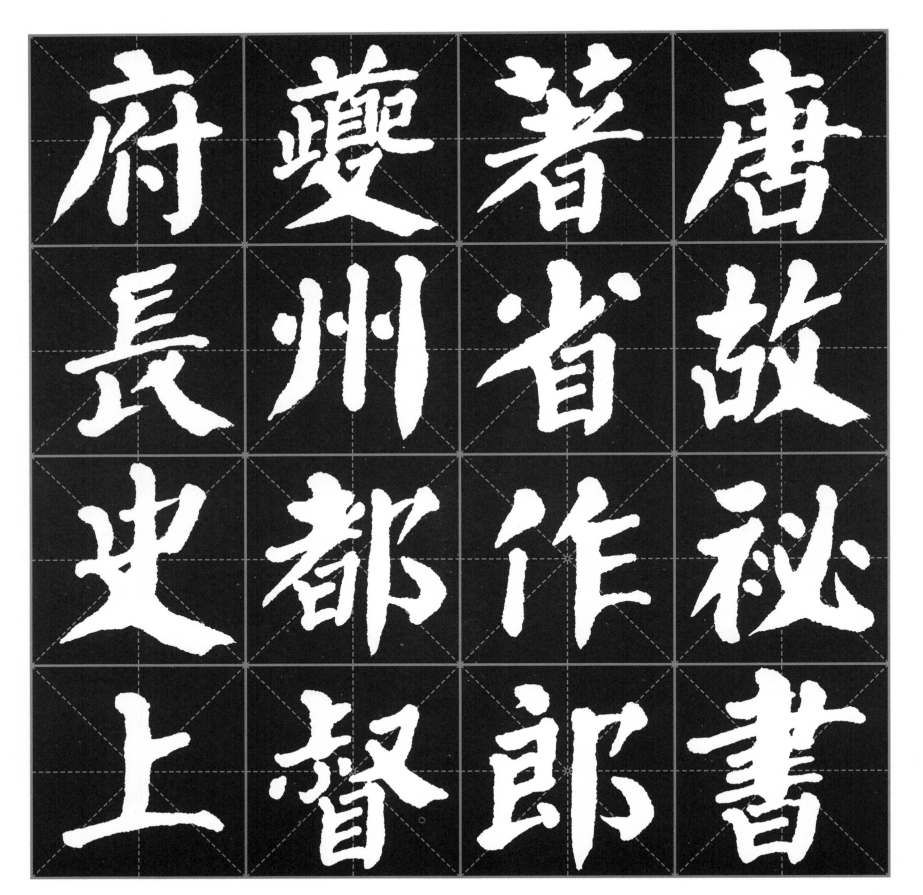

府 夔 著 唐

長 州 省 故

史 都 作 祕

上 督 郎 書

開曾神護

國孫道軍

公魯碑顏

真郡 君

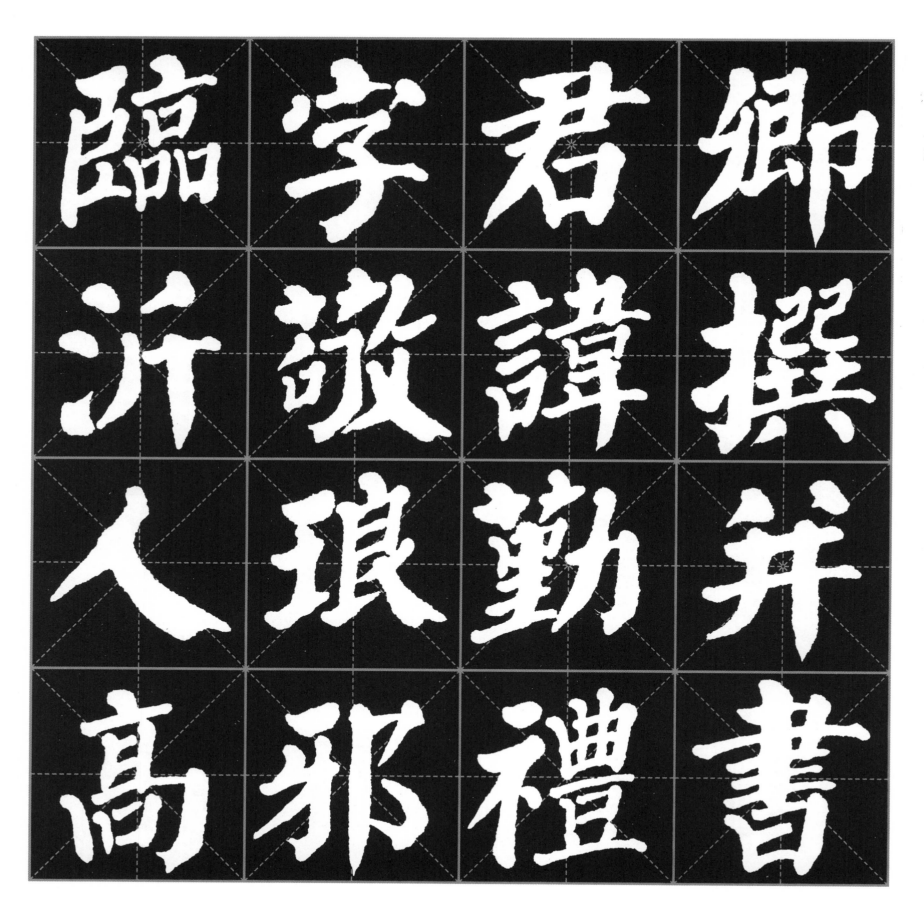

臨字君鄉

沂敬諱撰

人琅勤并

高邪禮書

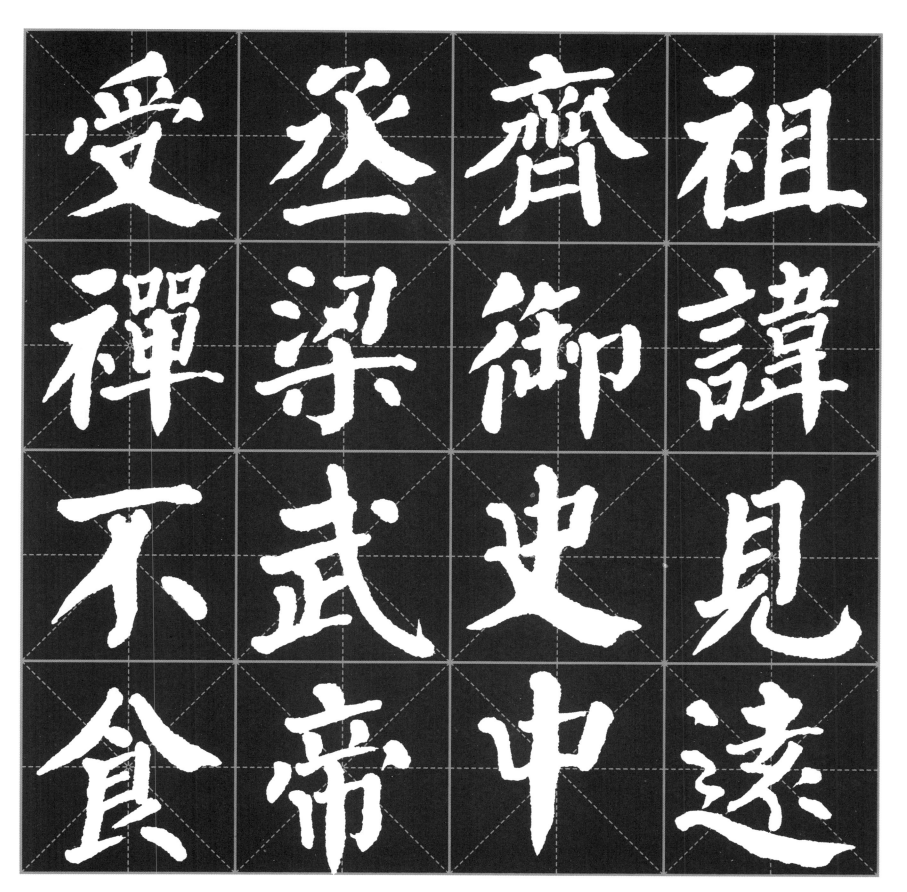

受禪不食　丞梁武帝　齊御史中　祖諱見遠

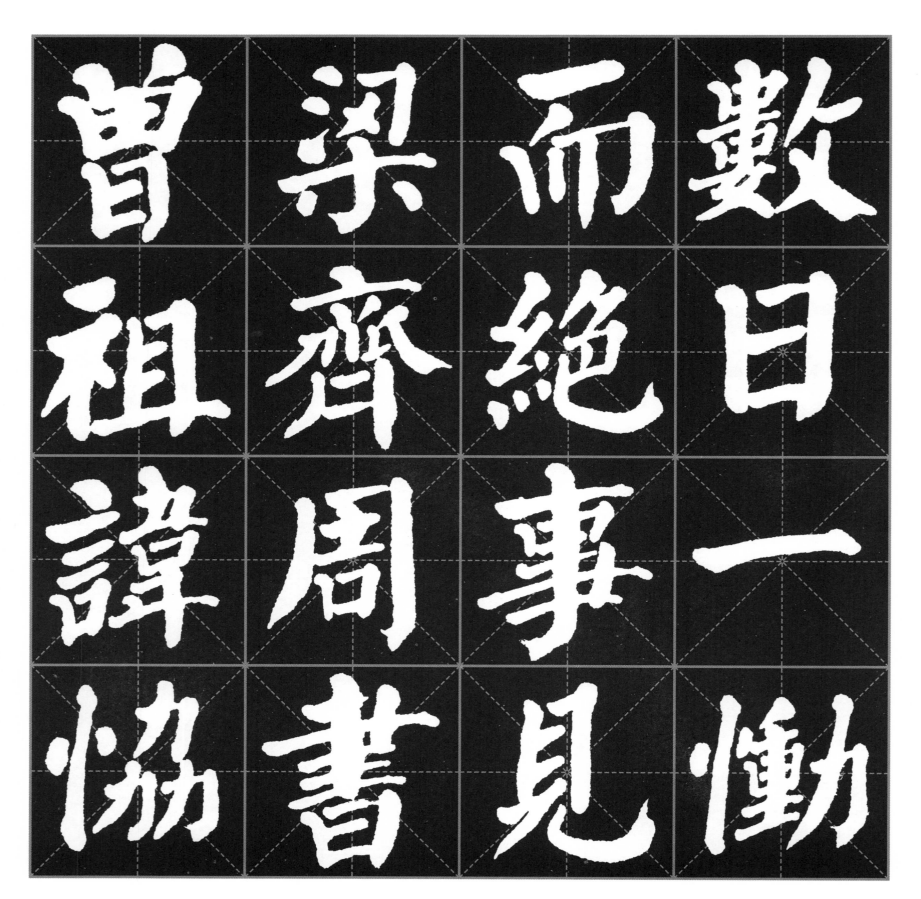

曾　梁　而　數
祖　齊　絕　曰
諱　周　事　一
協　書　見　懃

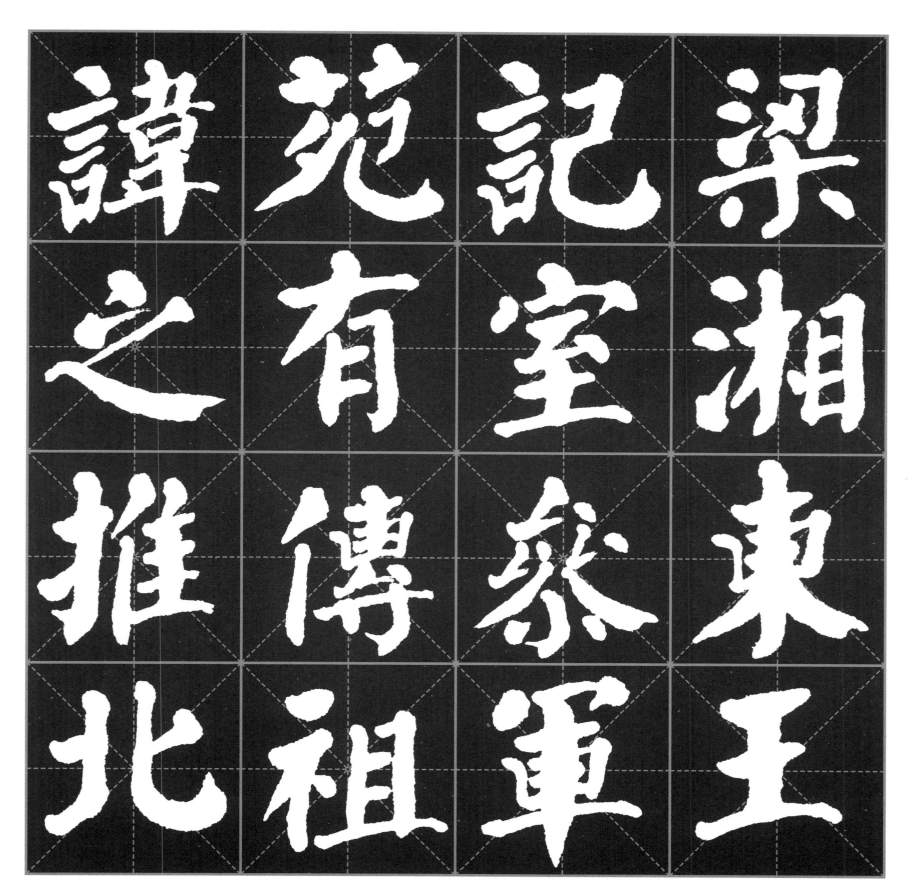

諱苑記梁
之有室湘
推傳祭東
北祖軍王

齊東門齊

書宮侍給

有學郎事

傳士隋黃

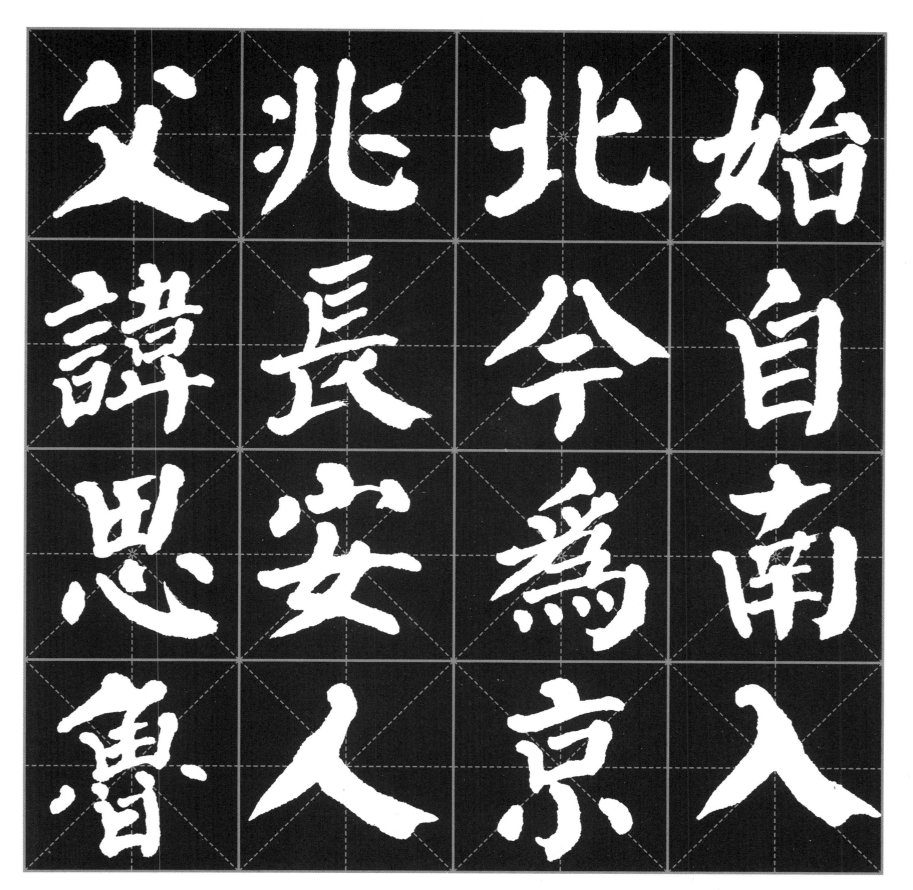

父 兆 北 始
諱 長 今 自
思 安 爲 南
魯 人 京 入

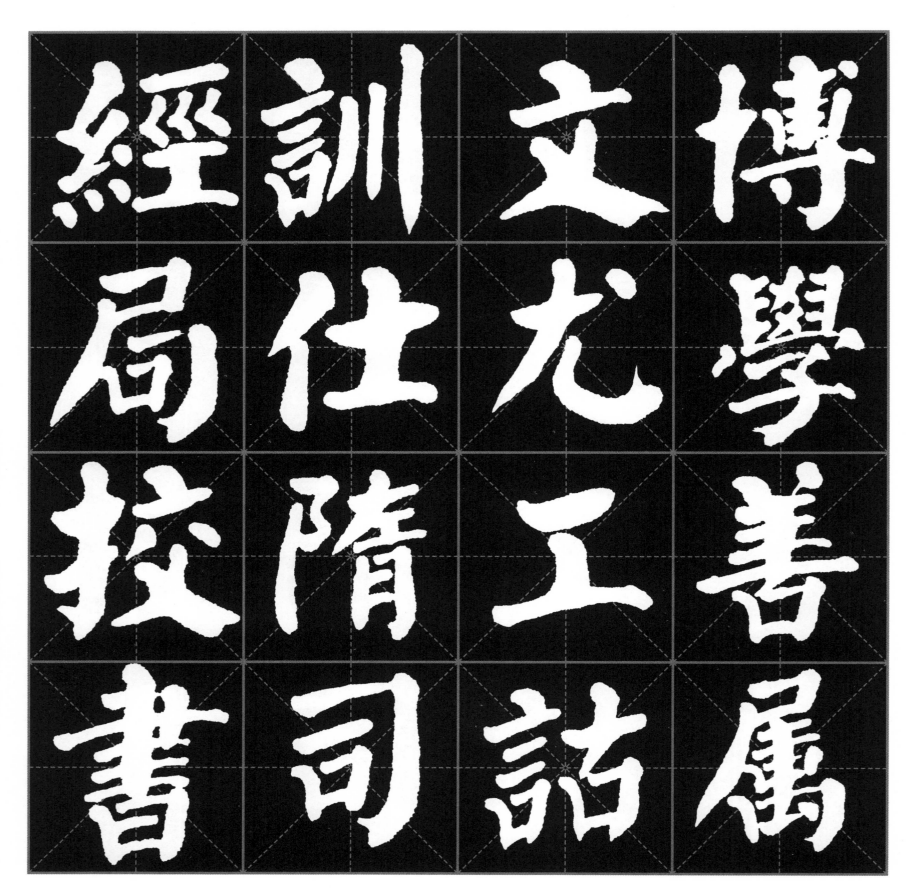

經訓立博
局仕尤學
挍隋工善
書司詁屬

劉讀長東

臻與寧宮

辯沛王學

論國侍士

序門馬經

君傳齊義

自云書臻

作集黃屈

選為將後
僚奏軍加
屬王太踰
拜精宗岷

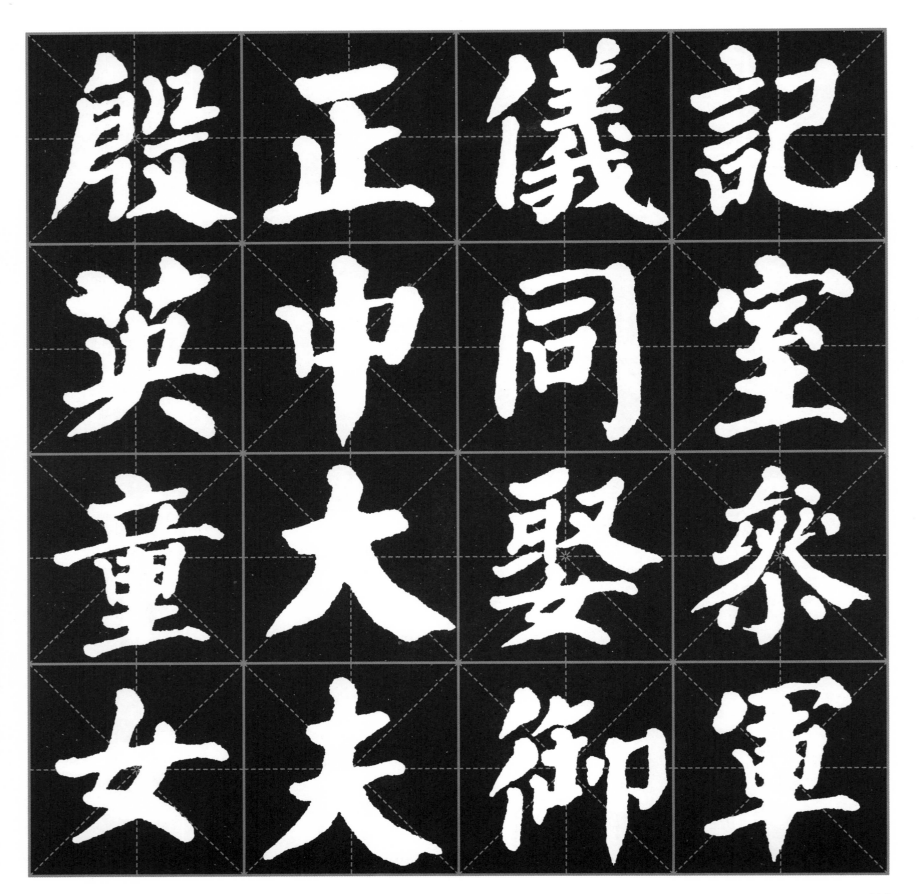

殿 正 儀 記

英 中 同 室

童 大 婆 祭

女 夫 御 軍

英顔更一

童郎唱十

集是和餘

呼也者首

俱 隋 云 溫
仕 與 初 大
東 大 君 雅
宮 雅 在 傳

楚　内　彦　弟

弟　史　博　愍

遊　省　同　楚

秦　愍　直　與

為家典與
一兄祕彥
時弟閤將
人各一俱

後 氏 時 物
職 為 學 之
位 優 業 選
溫 其 顏 少

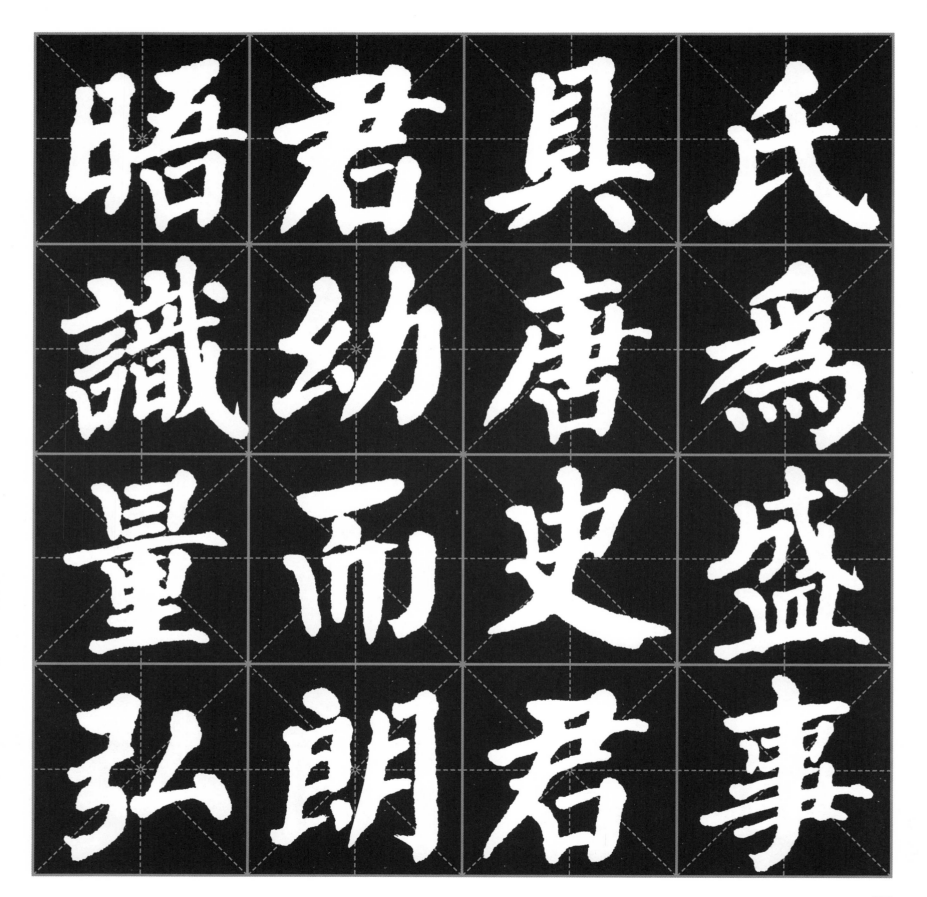

晤貝氏
識幼唐爲
量而史盛
弘朗君事

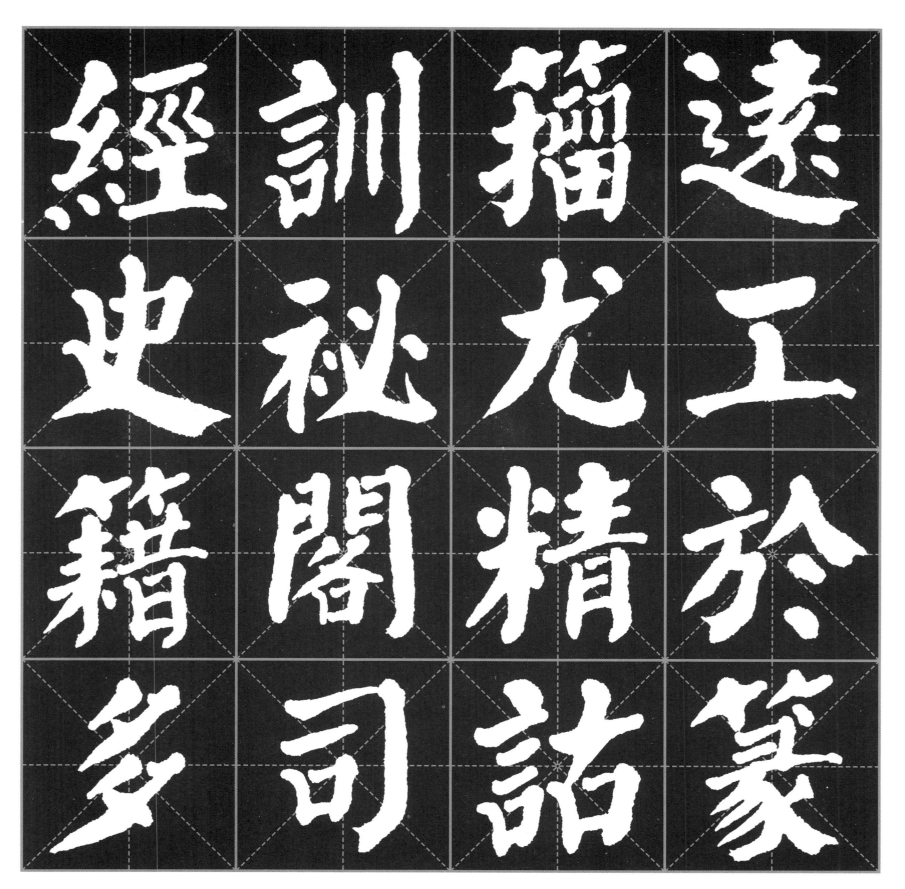

經史籍多
訓祕閣司
籀尤精詁
遂工於篆

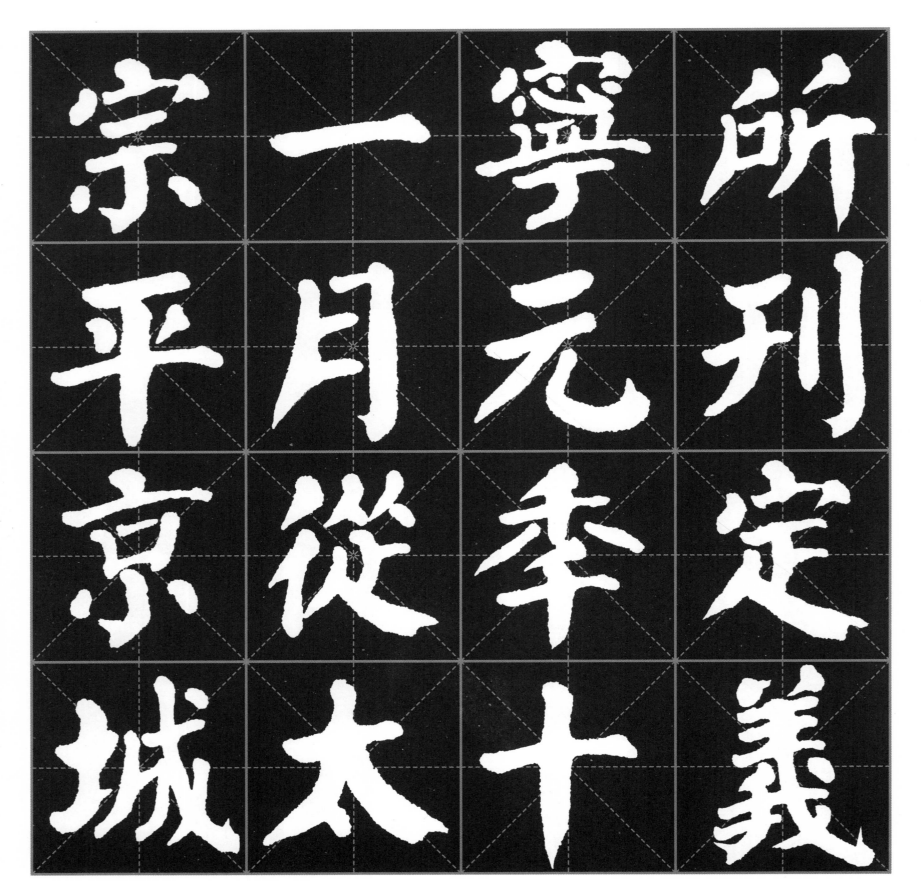

所刊定義寧元秊十一月從太宗平京城

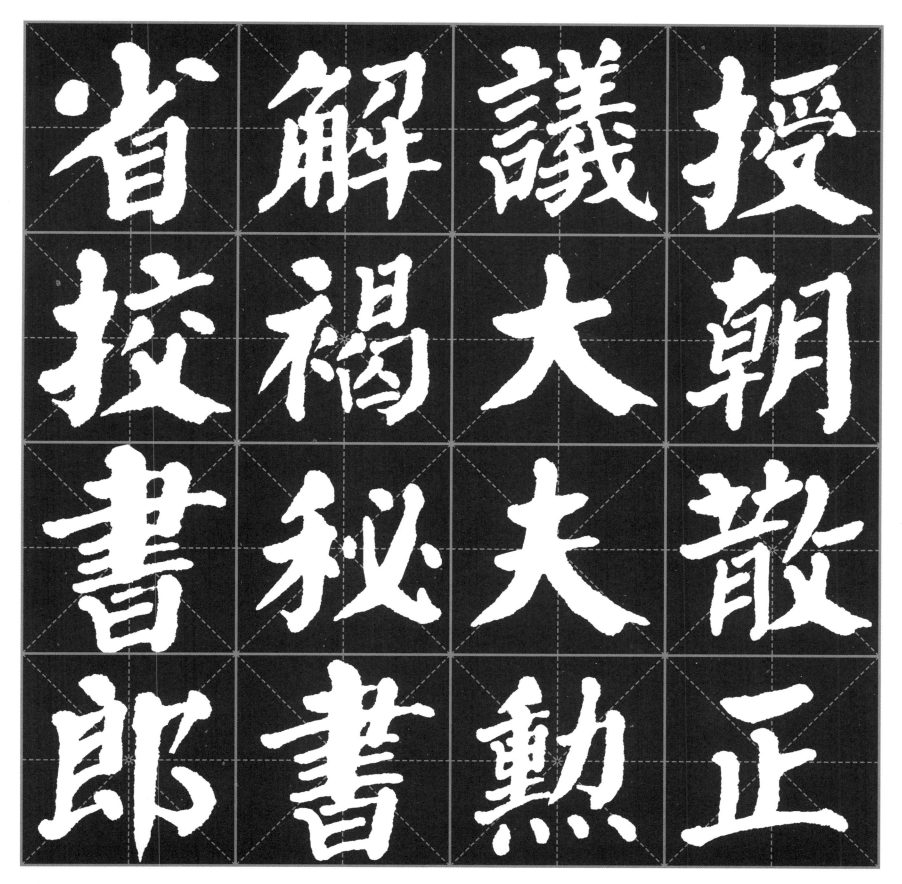

省 解 議 授
按 褐 大 朝
書 秘 夫 散
郎 書 勳 正

軍府右武

九鎧領德

季曹左中

十眾右授

貞直車一
觀祕都月
三書尉授
年省無輕

月 事 雍 六

授 六 州 月

著 秊 祭 無

作 七 軍 行

佐郎七奉

六月授詹

事主簿轉

太子内直

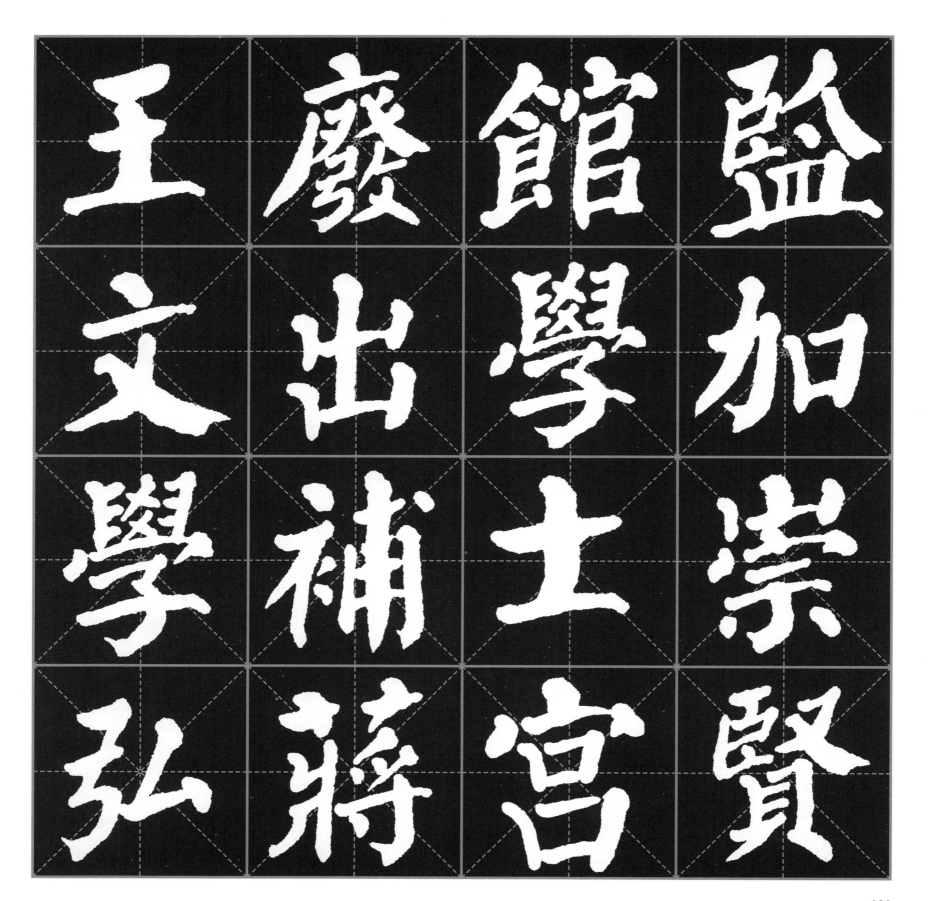

王廢館溢
文出學加
學補士崇
弘蔣宮賢

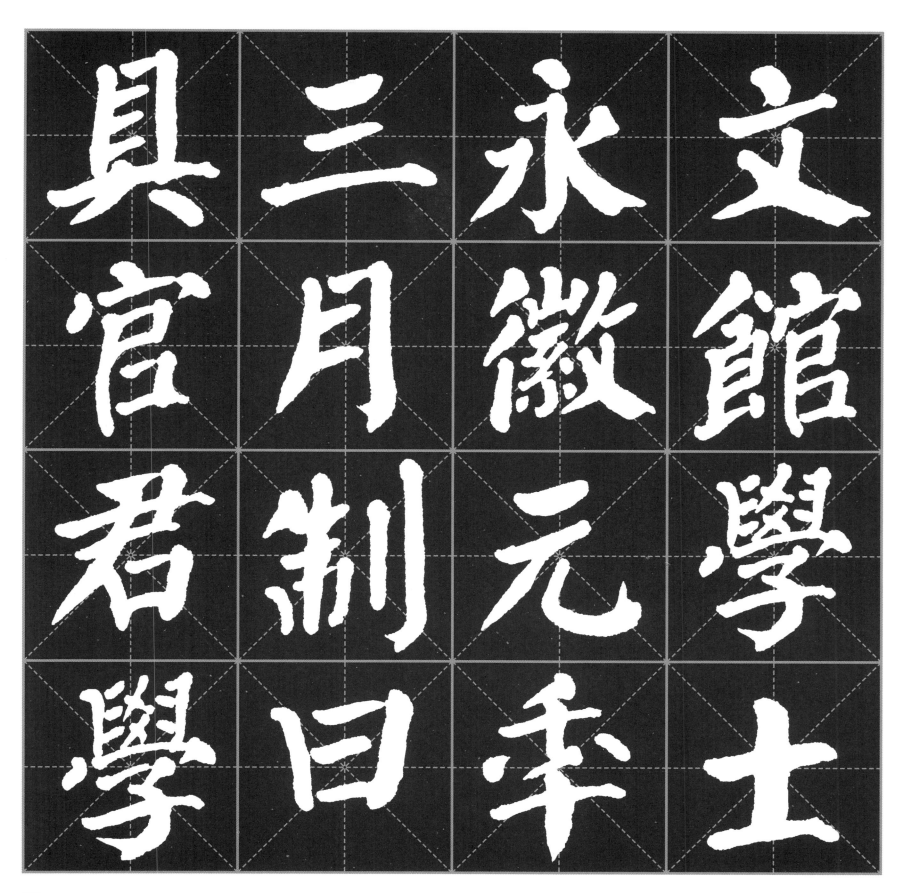

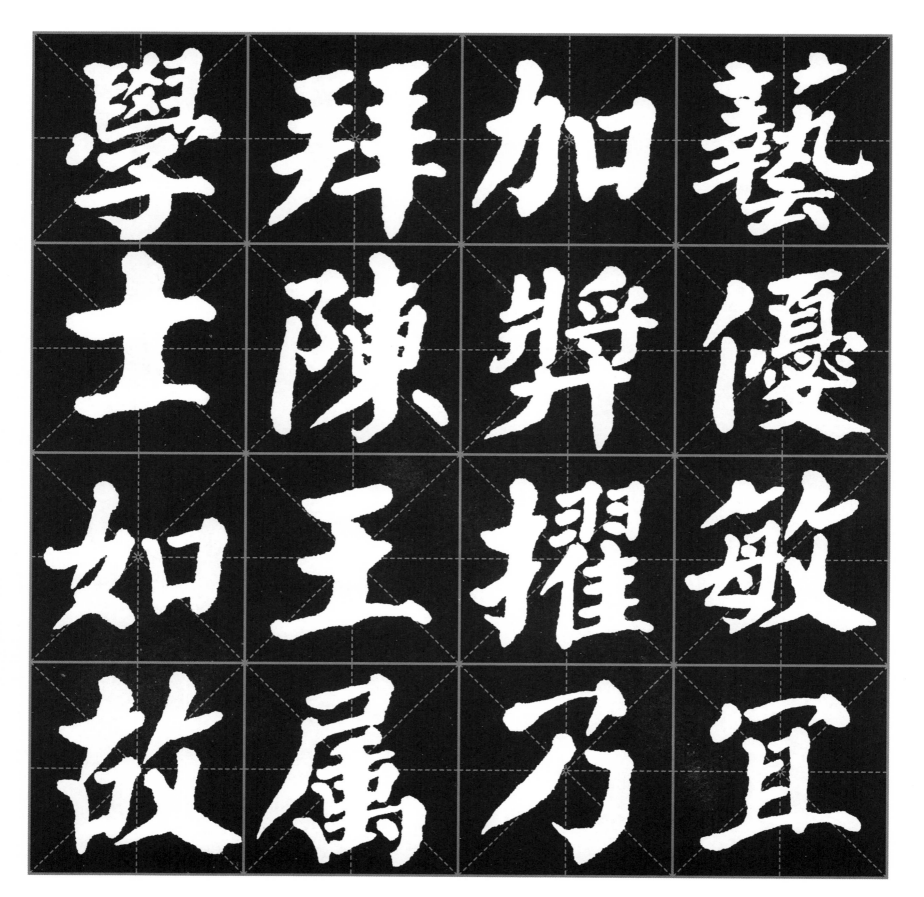

學士如故　拜陳王擢屬　加獎舜乃　藝優敏宜

郎書無遷

君省何曹

與著拜王

兄作祕友

名郎古祕
盜相禮書
與時部盜
君齊侍師

為學賢同
天士弘時
冊禮文為
府部館崇

奉 人 子 學
今 育 通 士
於 德 事 弟
司 又 舍 太

賢　嘗　經　經

諸　圖　史　局

學　畫　太　校

士　崇　宗　定

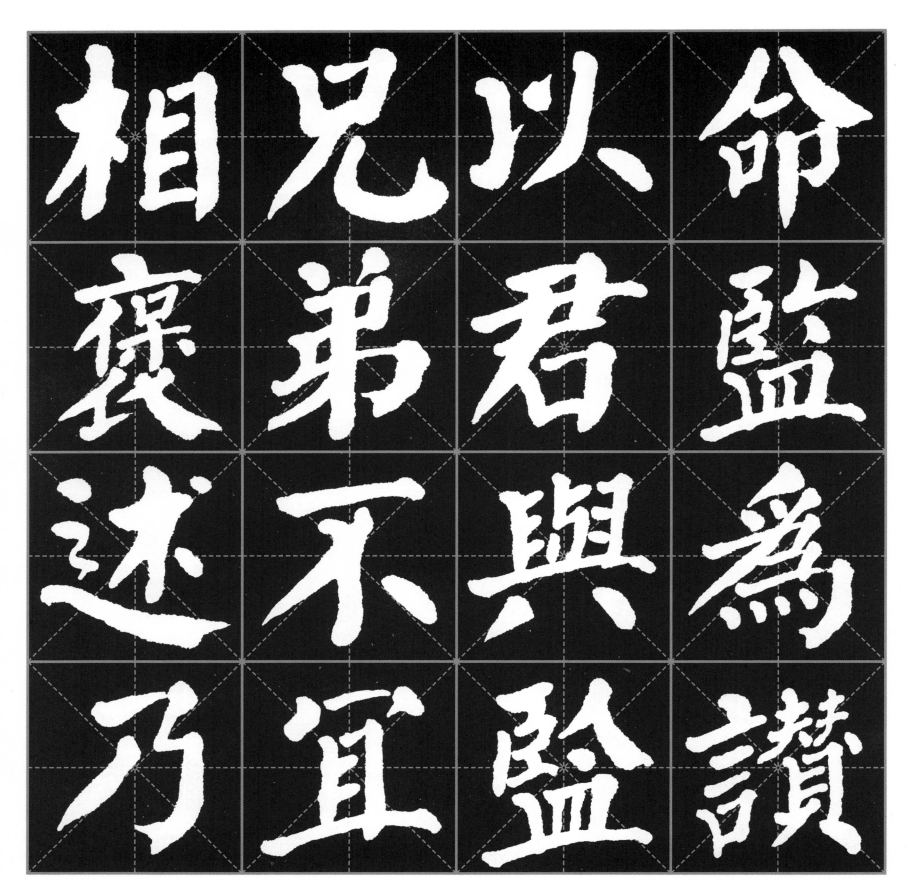

相兄以命
褒弟君監
述不與為
乃宜監讚

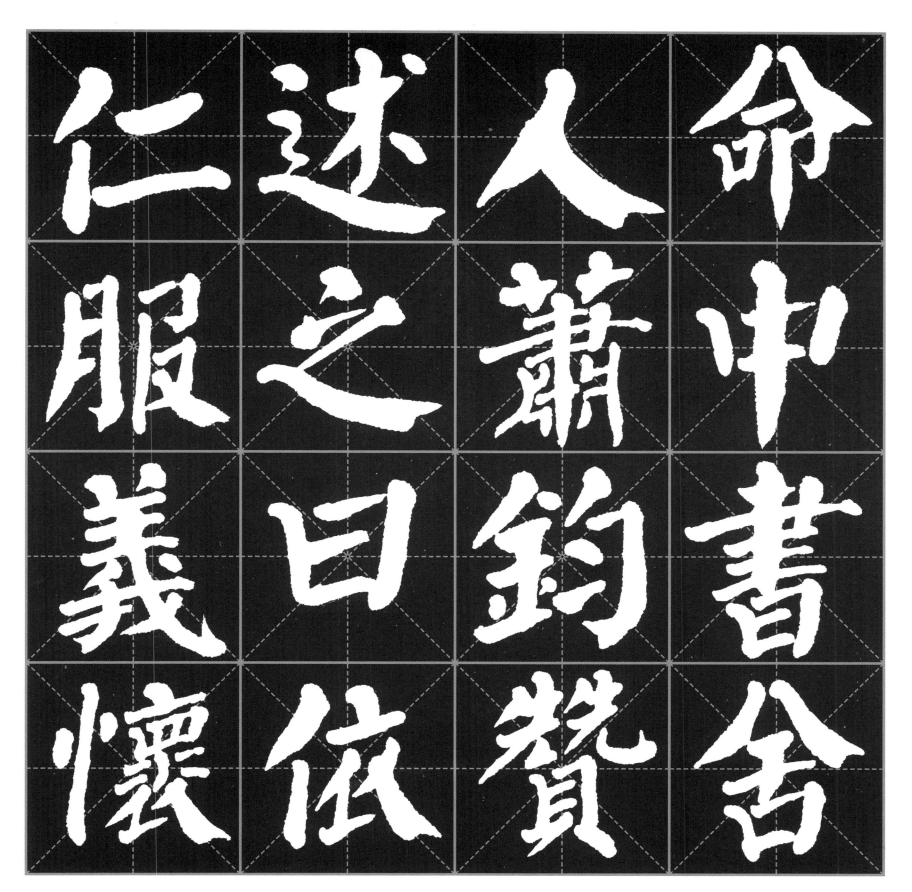

仁　述　人　命
服　之　蕭　中
義　曰　鈞　書
懷　依　贄　舍

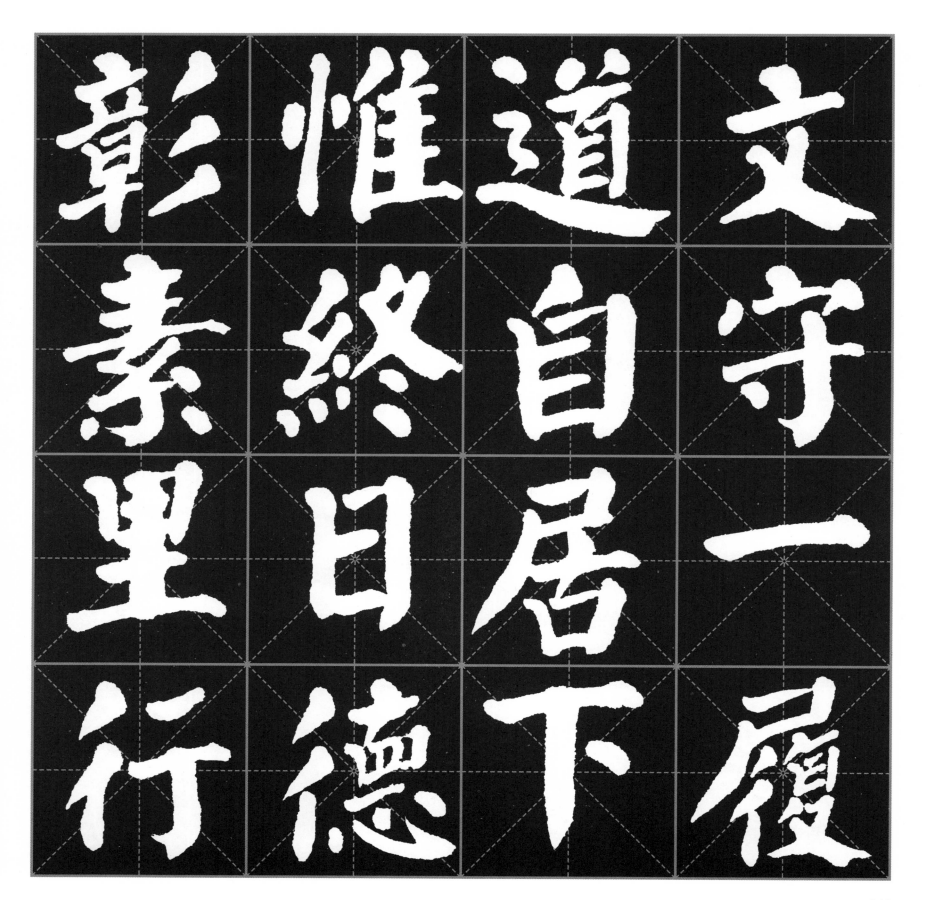

文守一履

道自居下

惟終日德

彰素里行

代樓簫成
榮委馳蘭
之質譽室
六當龍鶴

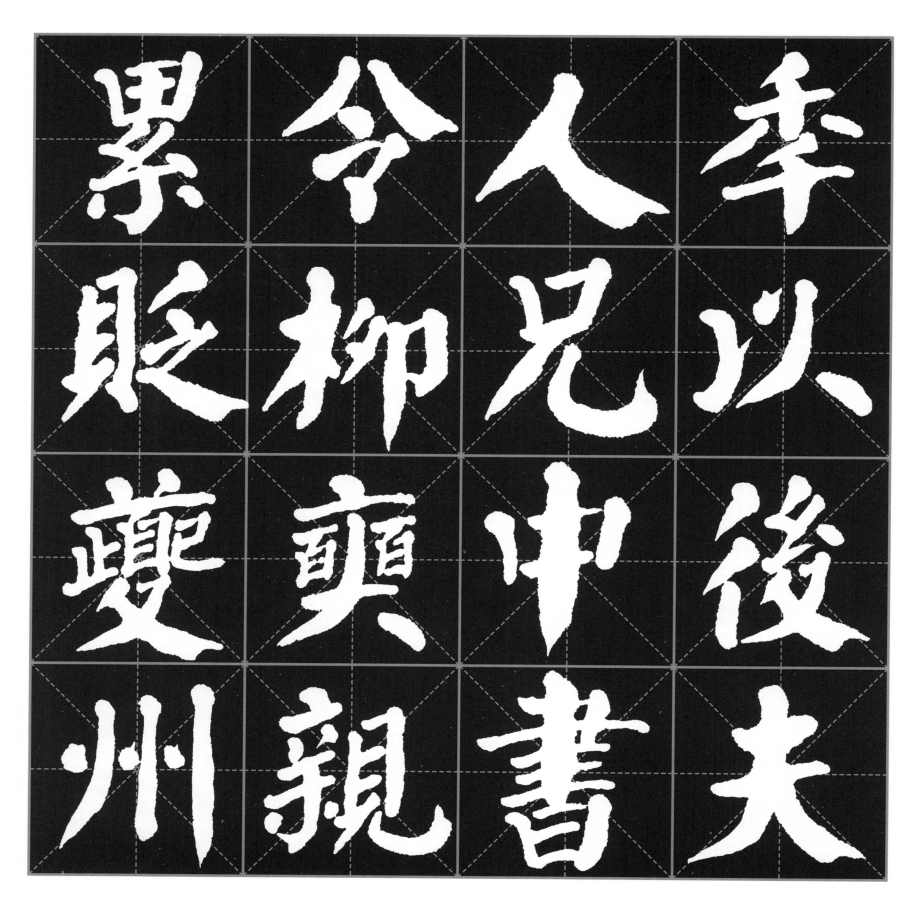

累兮人季

眨之柳兄以

蹇奭中後

州親書夫

軍率史都

君加明督

安上慶府

時護六長

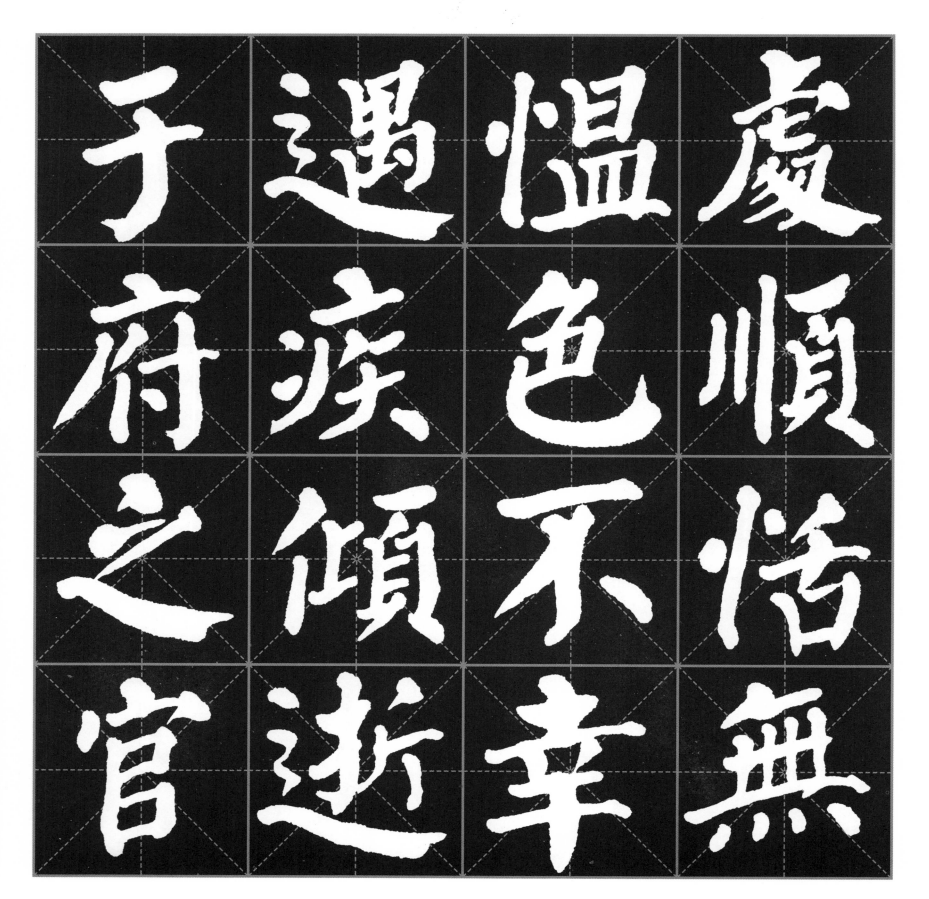

慮順恬無
愠色不幸
遇疾傾逝
于府之官

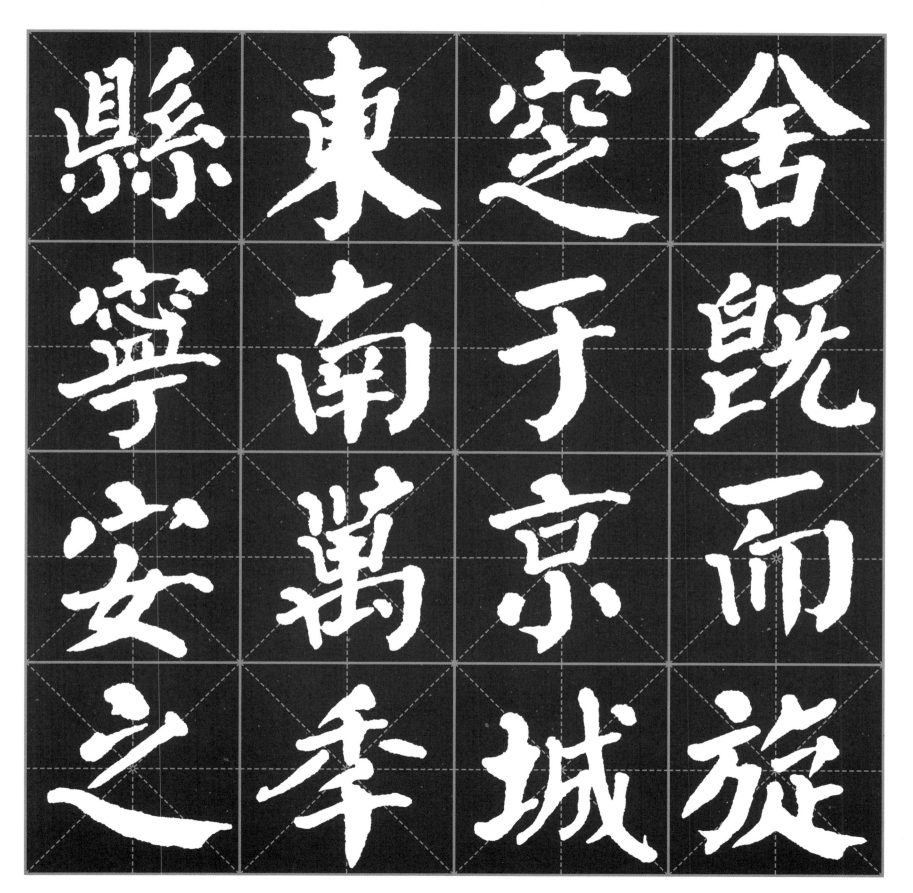

縣 東 空 舍

寧 南 于 既

安 萬 京 而

之 季 城 旋

暨陳原鄉

柳郡先之

夫殷夫鳳

人氏人栖

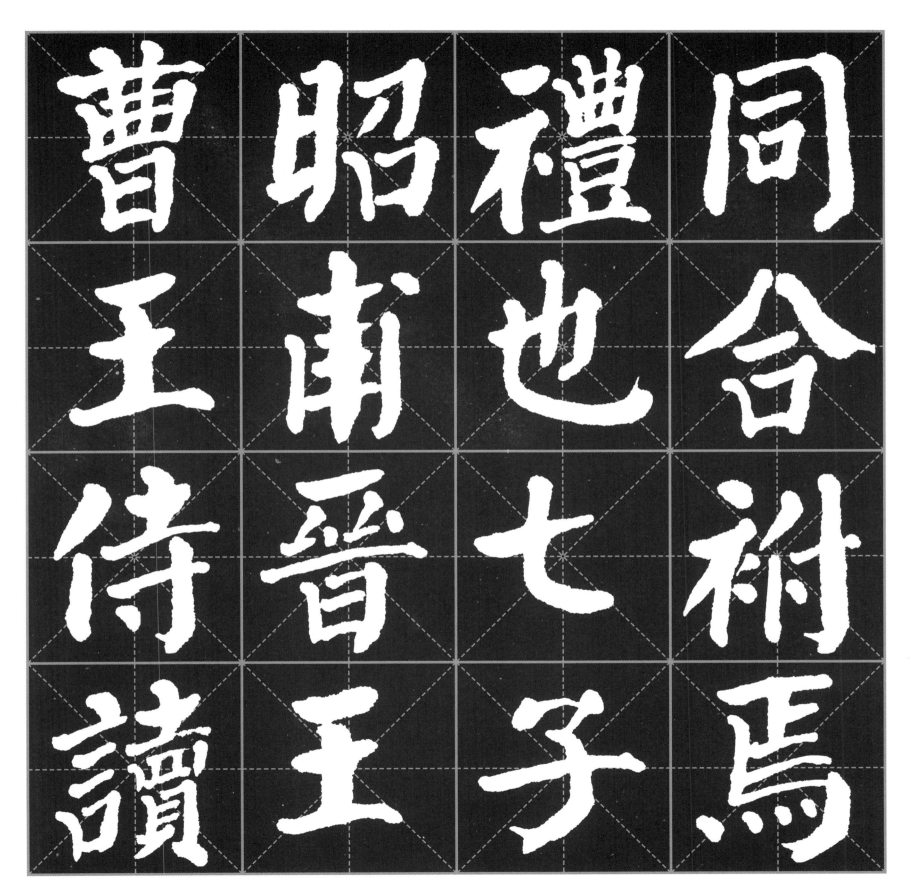

曹王侍讀 昭甫晉王 禮也七子 同合祔焉

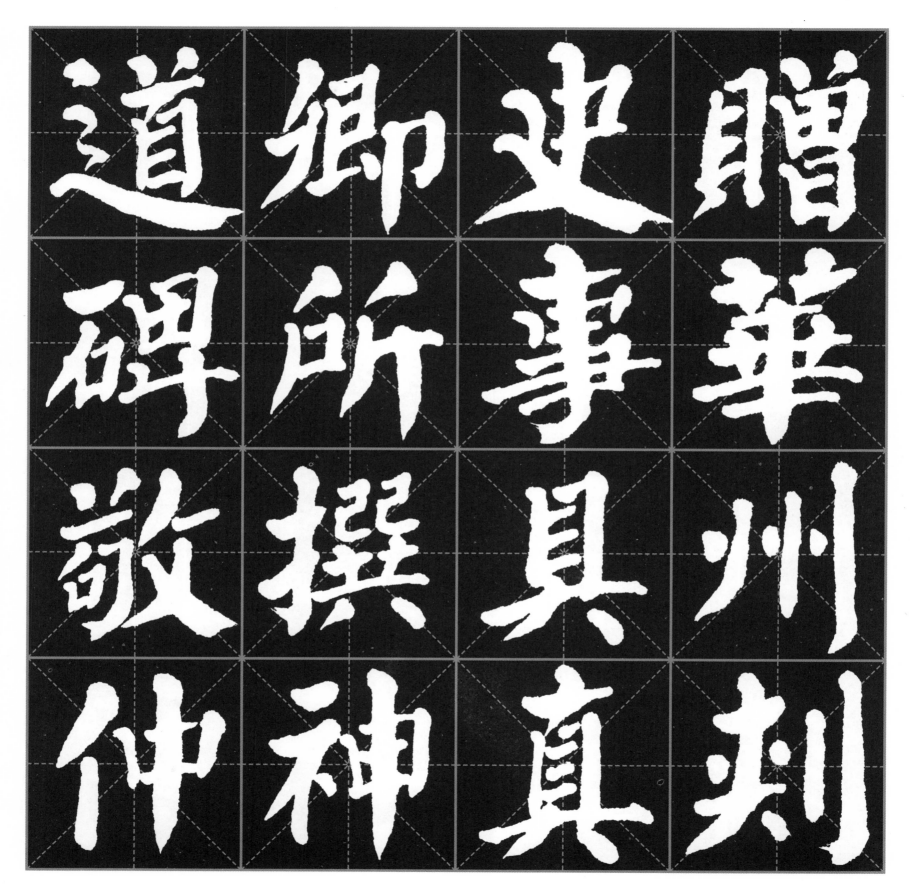

道 鄉 史 贈
碑 所 事 華
敬 撰 具 州
仲 神 真 刺

庶玄事入

無神具部

�712道劉郎

辟殆子中

外 行 滋 非
甥 以 皆 少
不 柳 著 連
得 令 學 務

劉 考 孫 仕
奇 功 舉 進
特 貞 進 孫
摽 外 土 元

051

高以海陽
等書内之
者判從名
三入調動

累遷太子

舍人屬玄

宗鑑國專

掌今畫滌

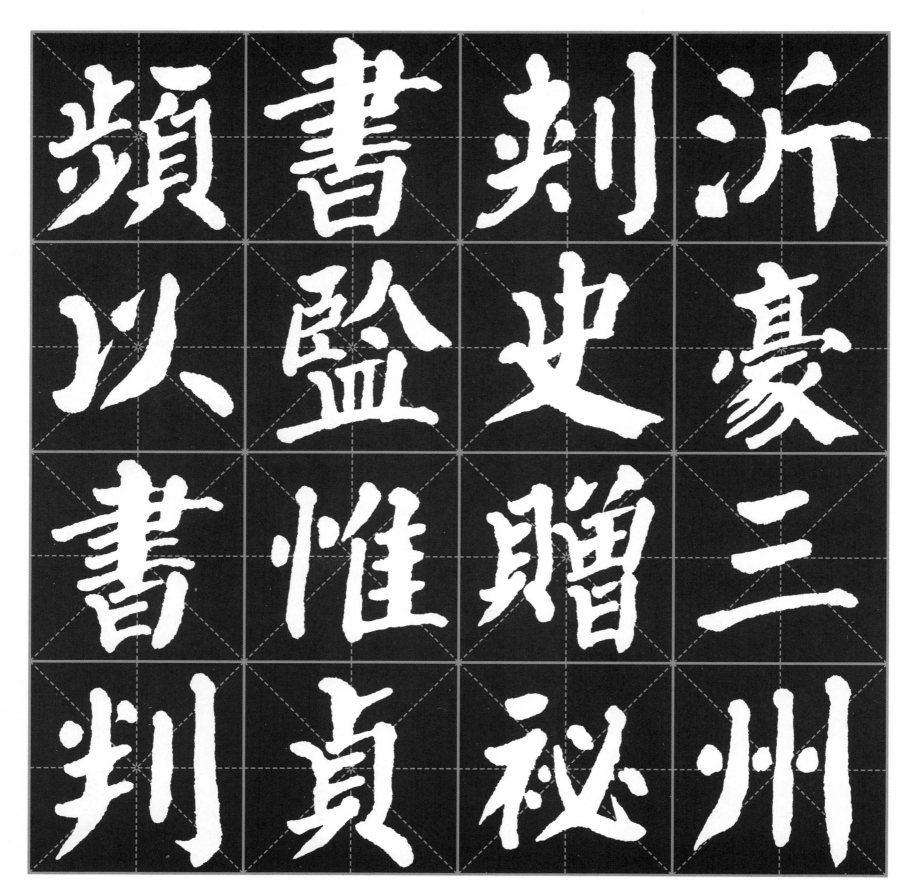

頻書刬沂
以盜史豪
書惟贈三
判貞祕州

薛太幾入

王子赤高

友文尉等

贈學丞歷

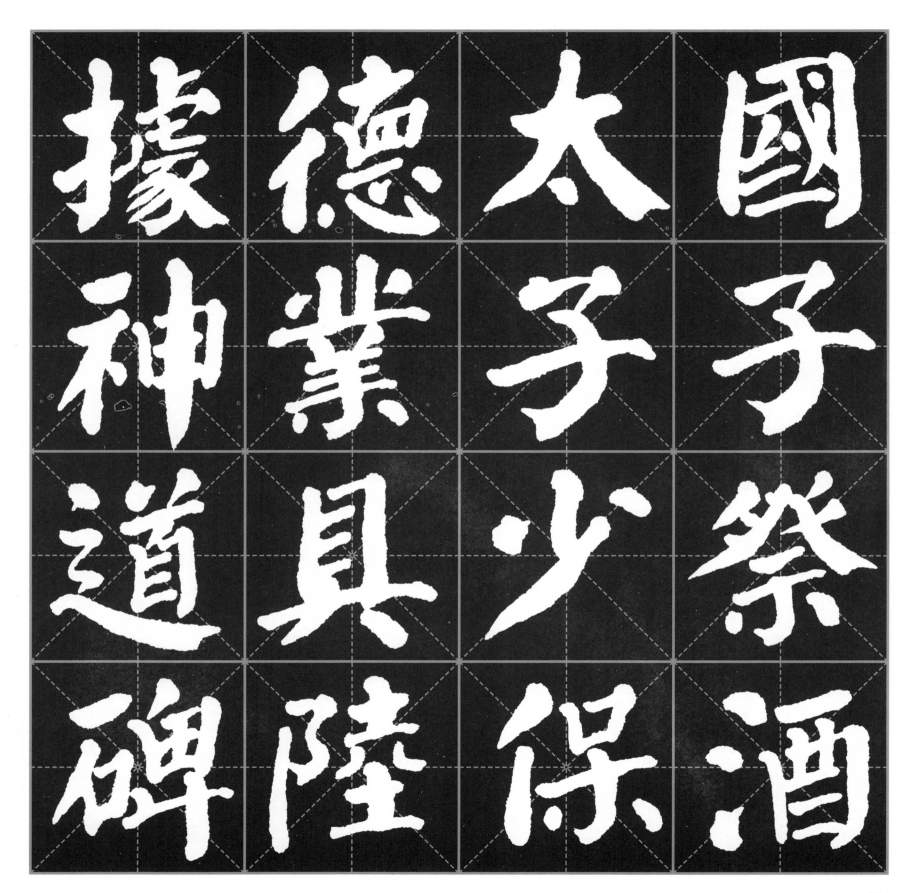

據 德 太 國

神 業 子 子

道 具 少 祭

碑 陸 保 酒

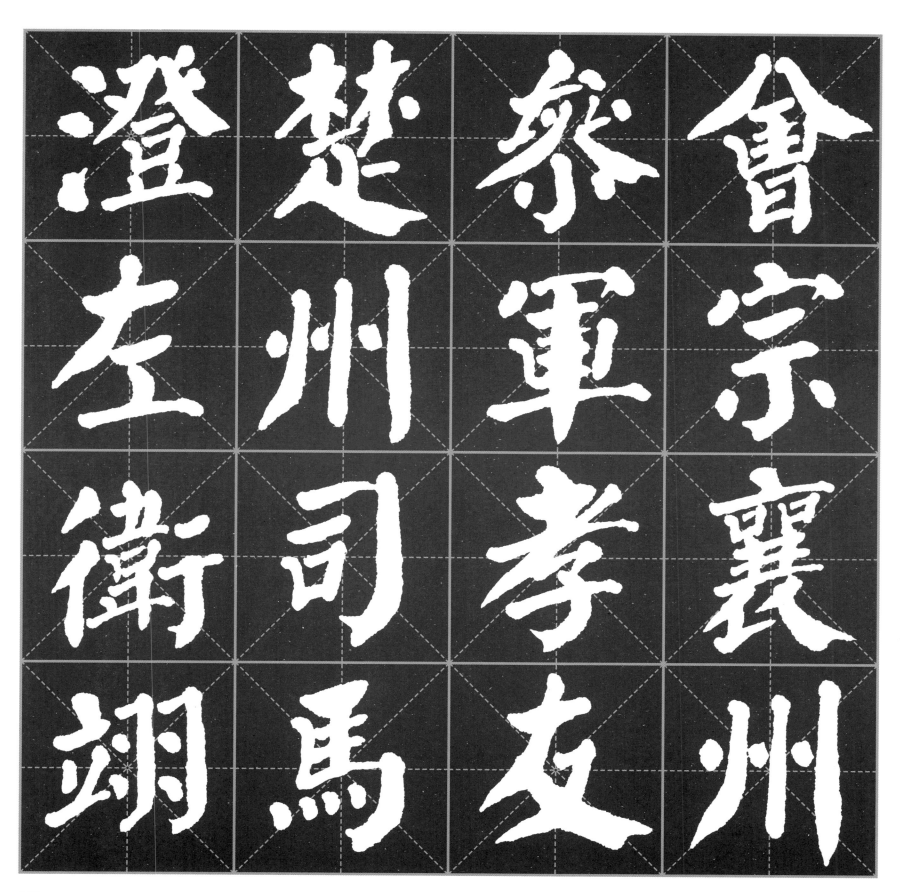

澄左衛翊　楚州司馬　祭軍孝友　會宗襄州

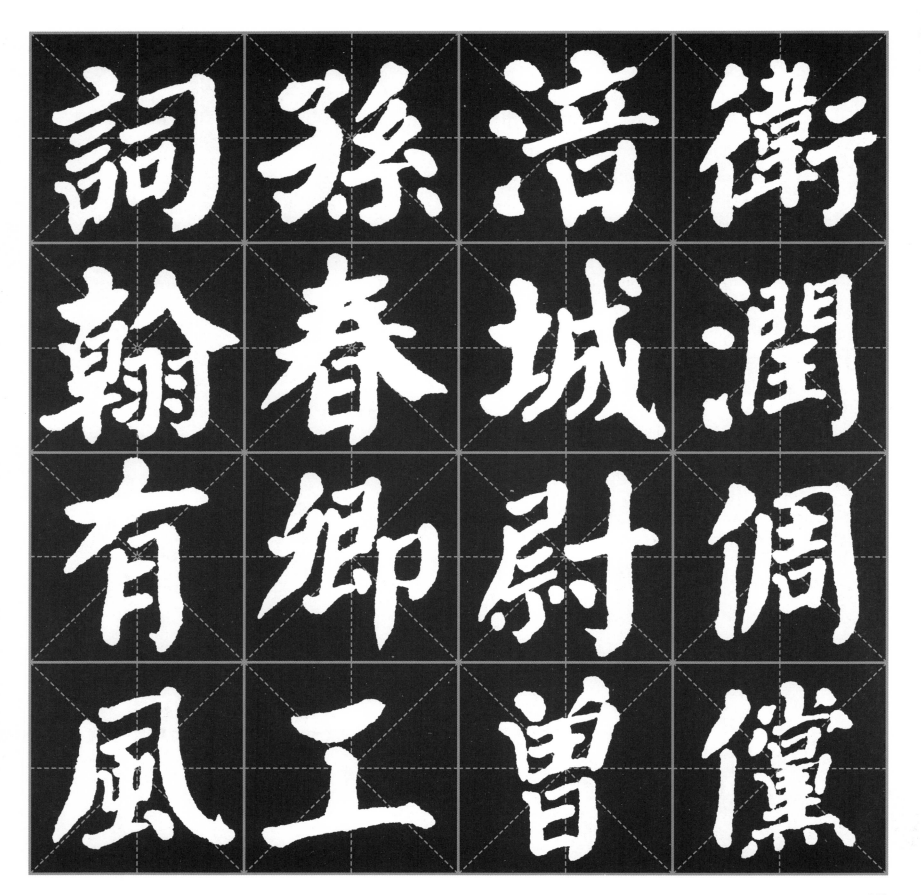

詞孫涪衛
翰春城潤
有卿尉倜
風工曾儻

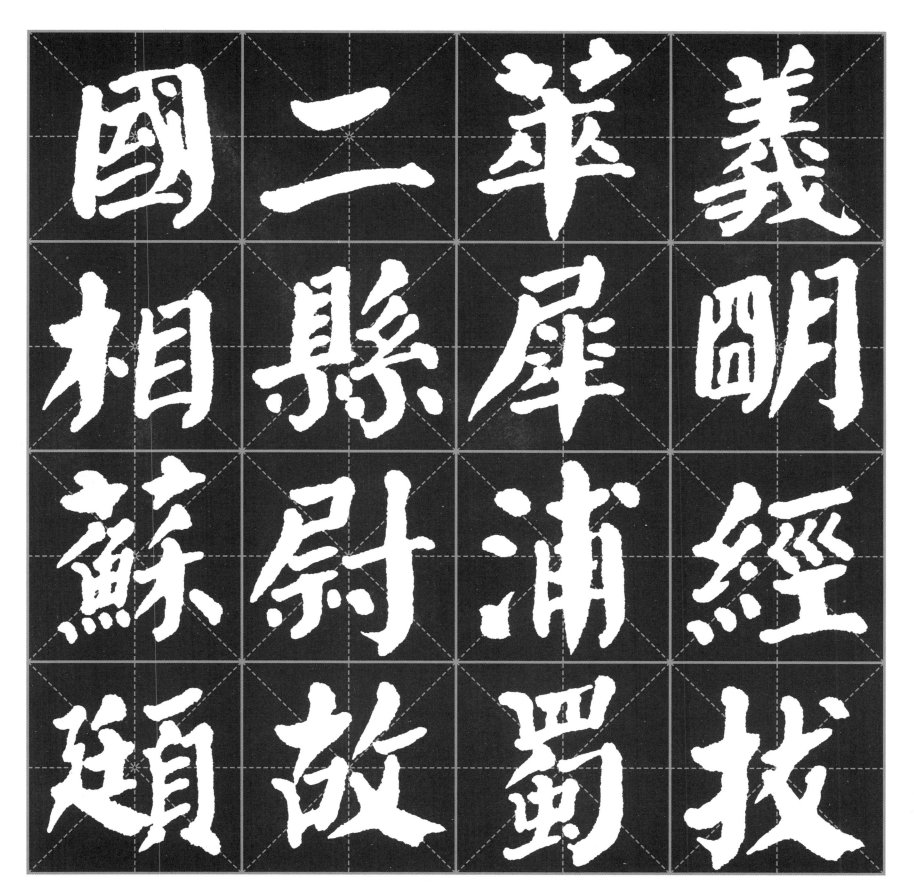

國 二 華 義

相 縣 犀 明

蘇 尉 浦 經

頹 故 蜀 拔

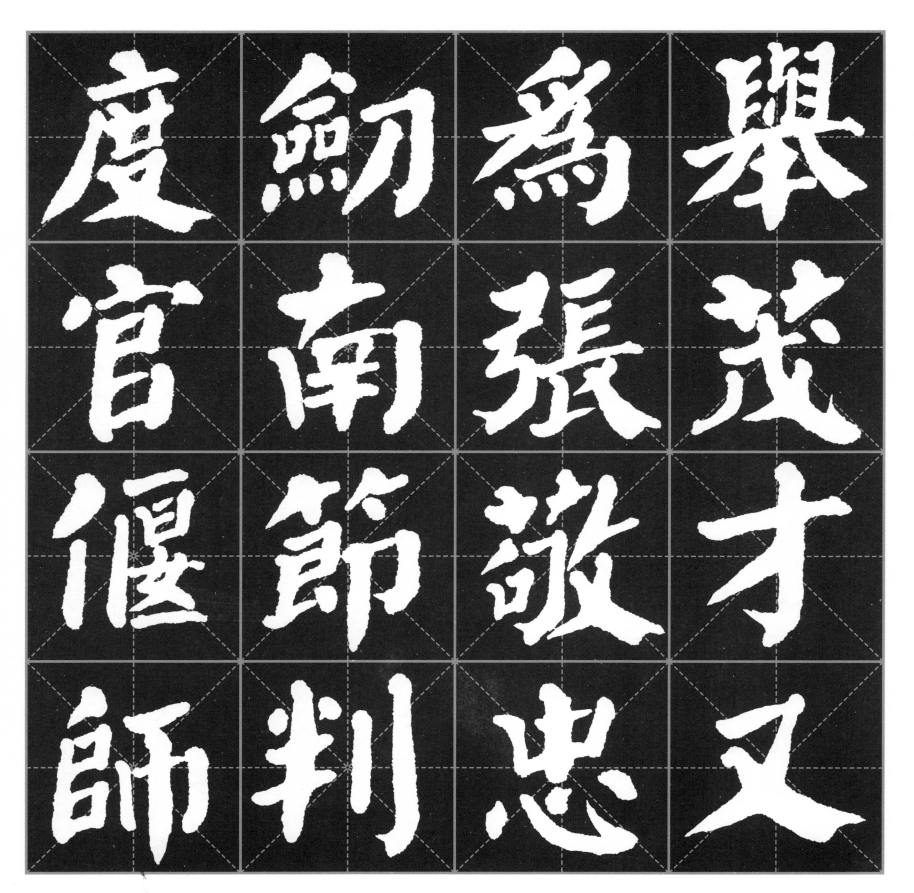

度 劍 為 舉

官 南 張 茂

偓 節 敬 才

師 判 忠 又

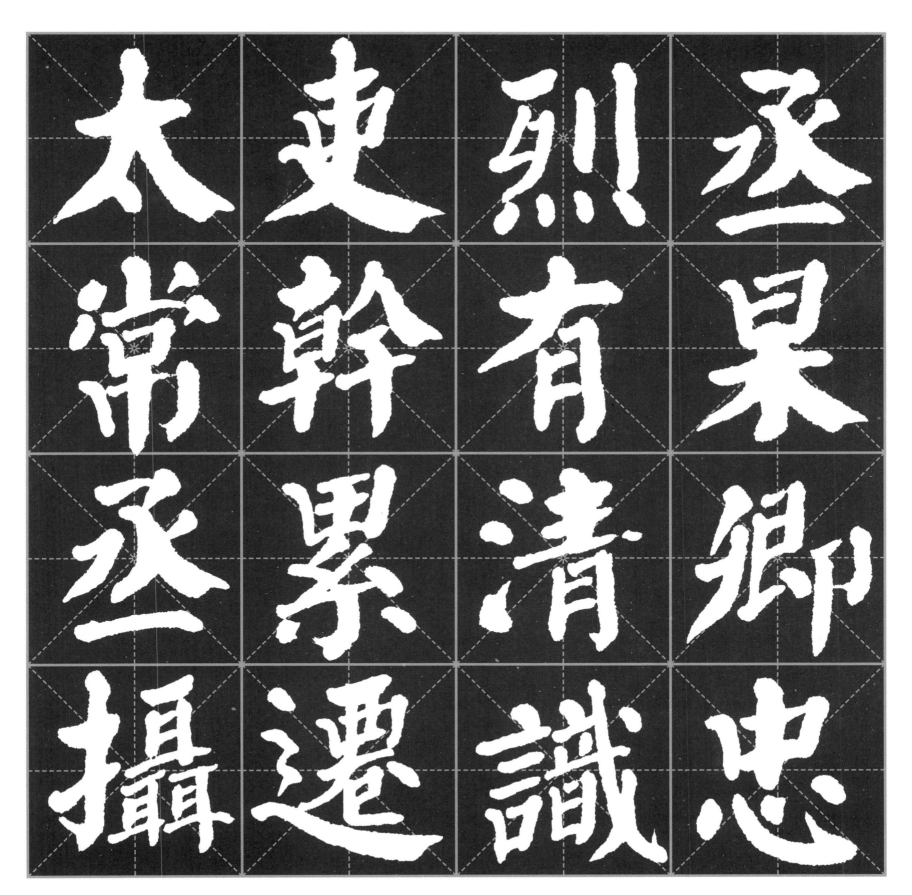

太常丞攝
速幹累遷
烈有清識
丞昇鄉忠

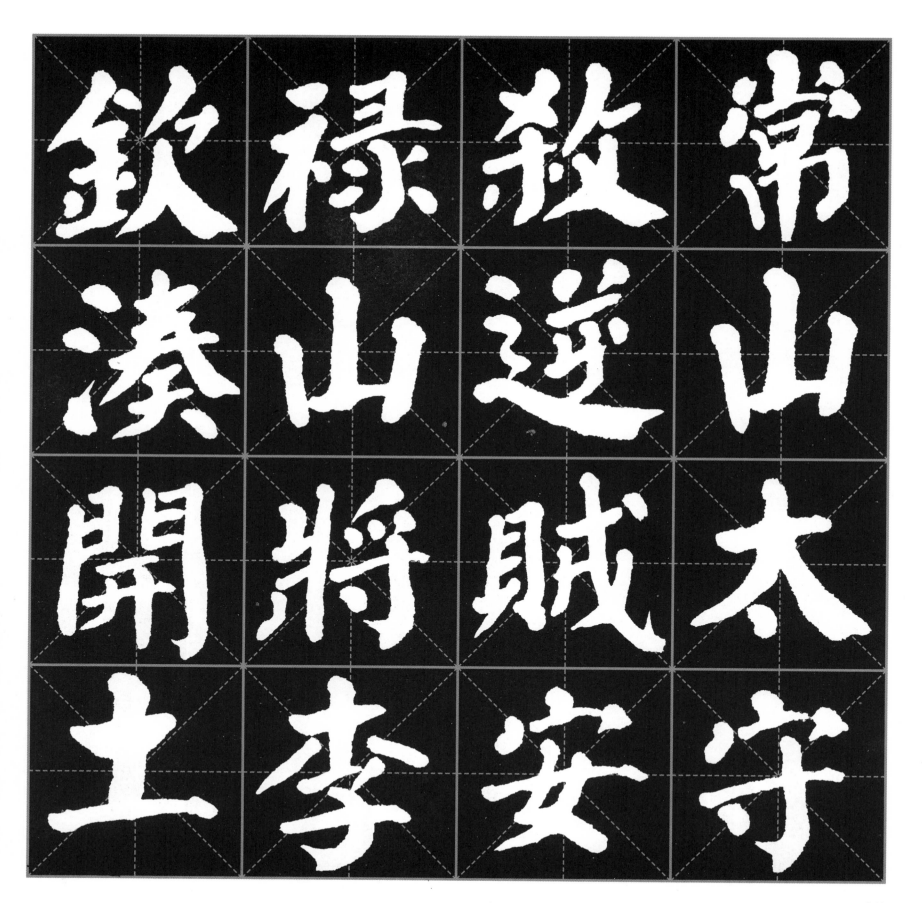

欽禄敬常

湊山逆山

開將賊太

土李安守

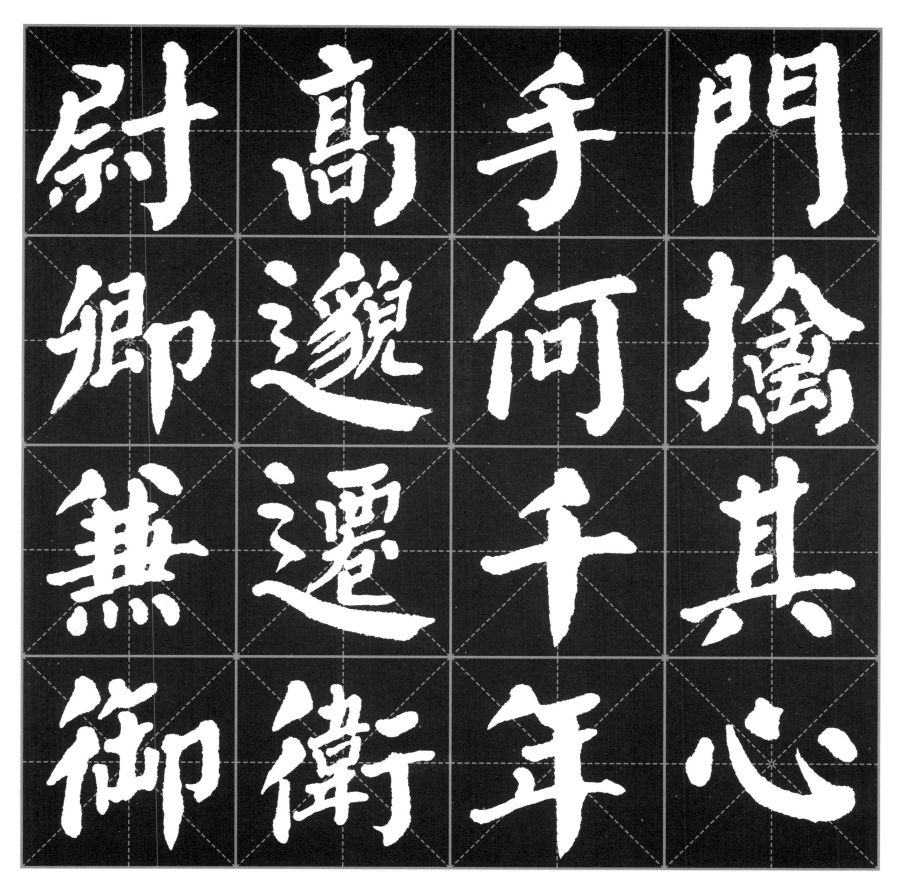

尉 高 手 門

鄉 邀 何 擒

無 邐 千 其

御 衛 年 心

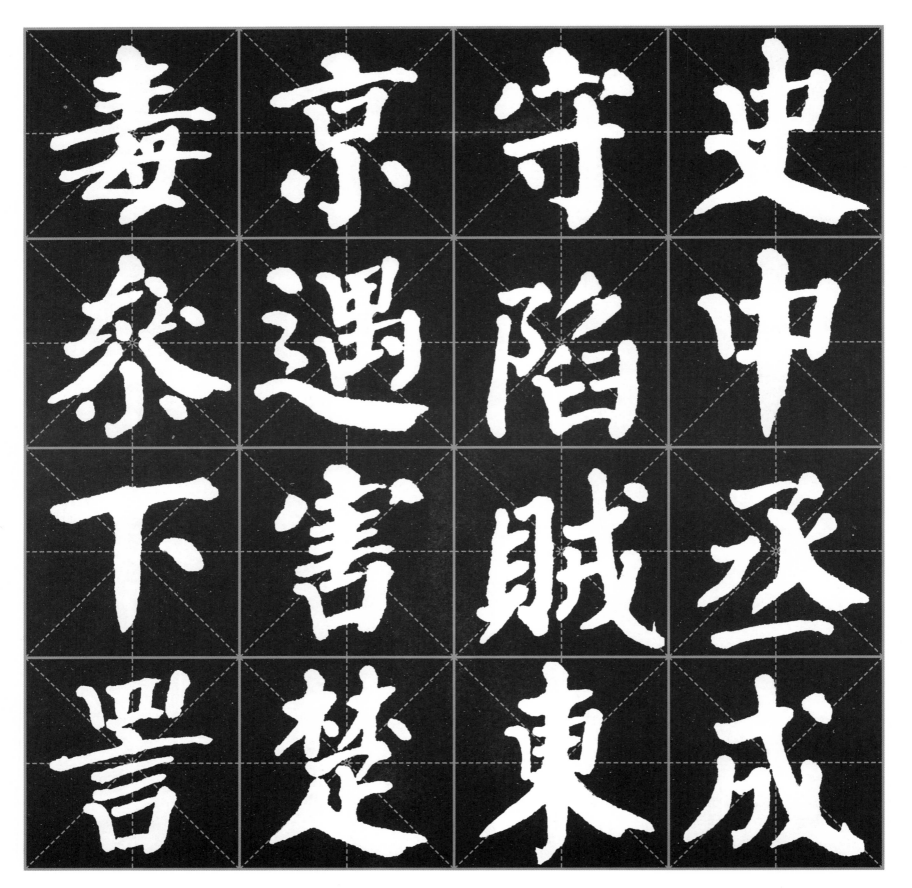

毒京守史

祭遇陷中

下害賊丞

譽楚東成

卿諡太言

王曰子不

詩忠太絶

善曜保贈

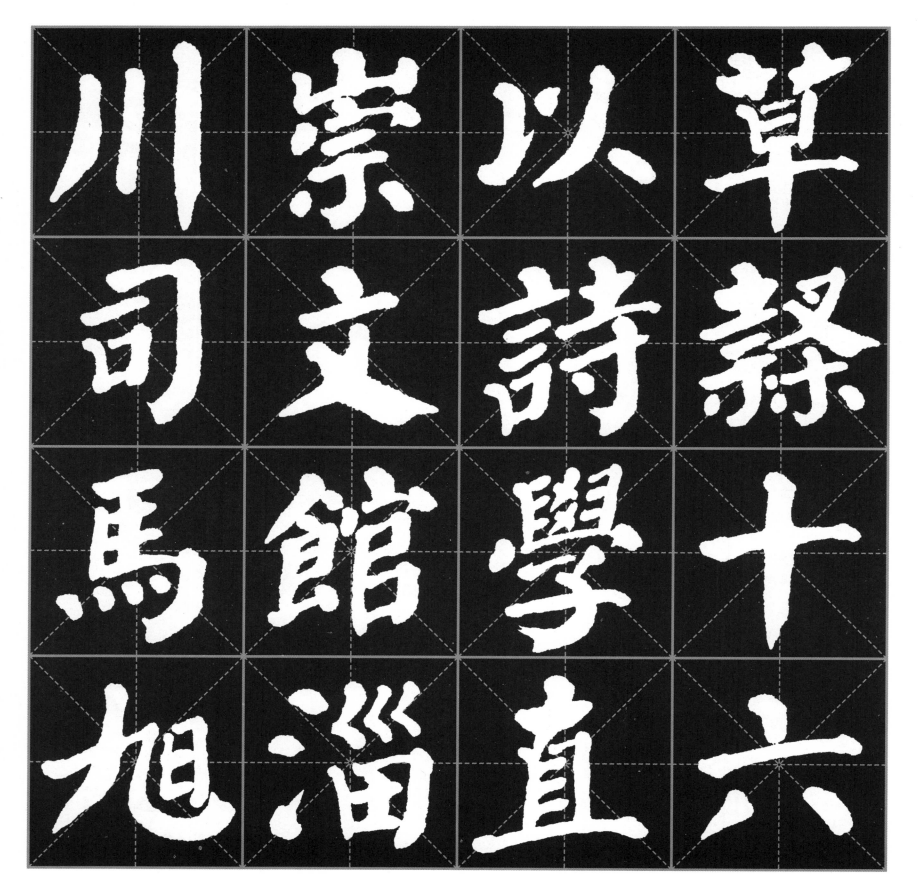

川 崇 以 草

司 文 詩 綵

馬 館 學 十

旭 淄 直 六

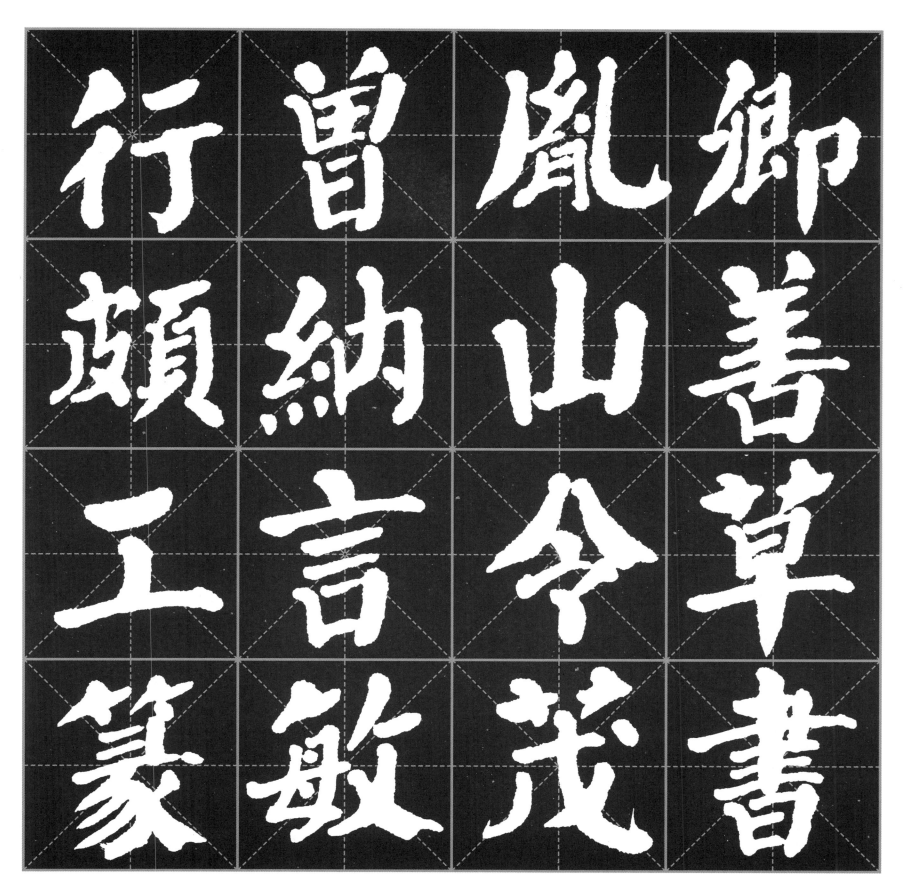

行 曾 嵐 卿
頡 納 山 善
工 言 今 草
篆 敏 茂 書

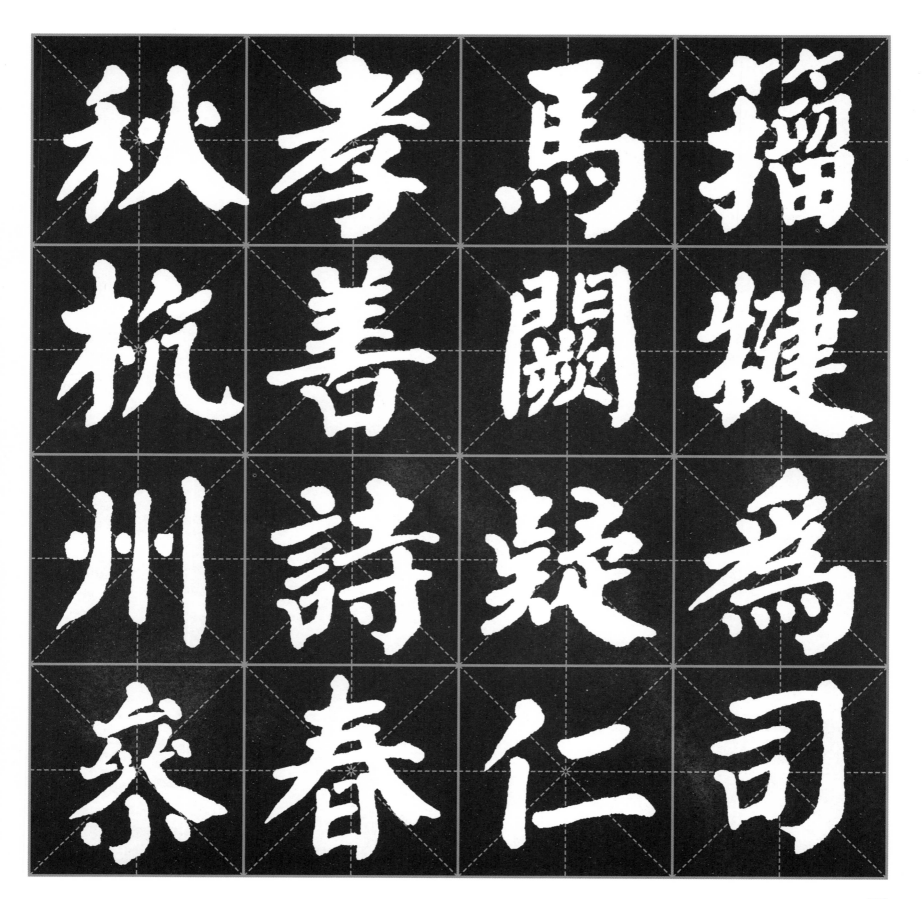

秋　孝　馬　貊

杭　善　闢　犍

州　詩　疑　為

黎　春　仁　司

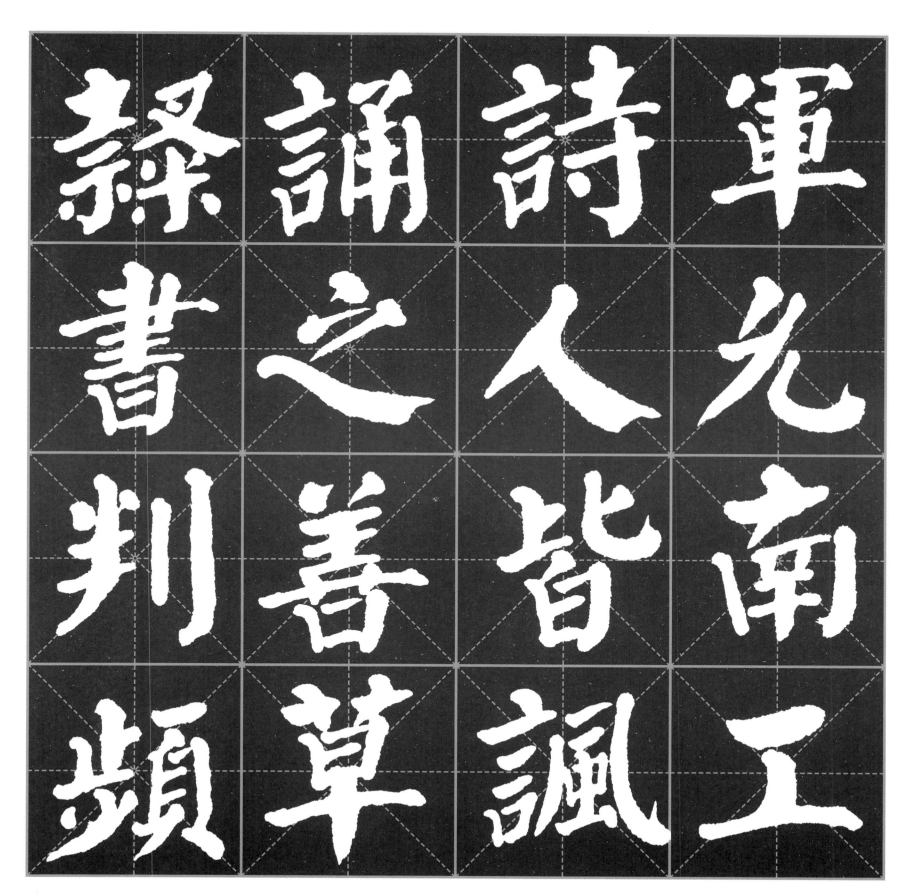

綵誦詩軍

書之人先

判善皆南

頻草諷工

三中左入

為侍補等

郎御闕第

官史殿歷

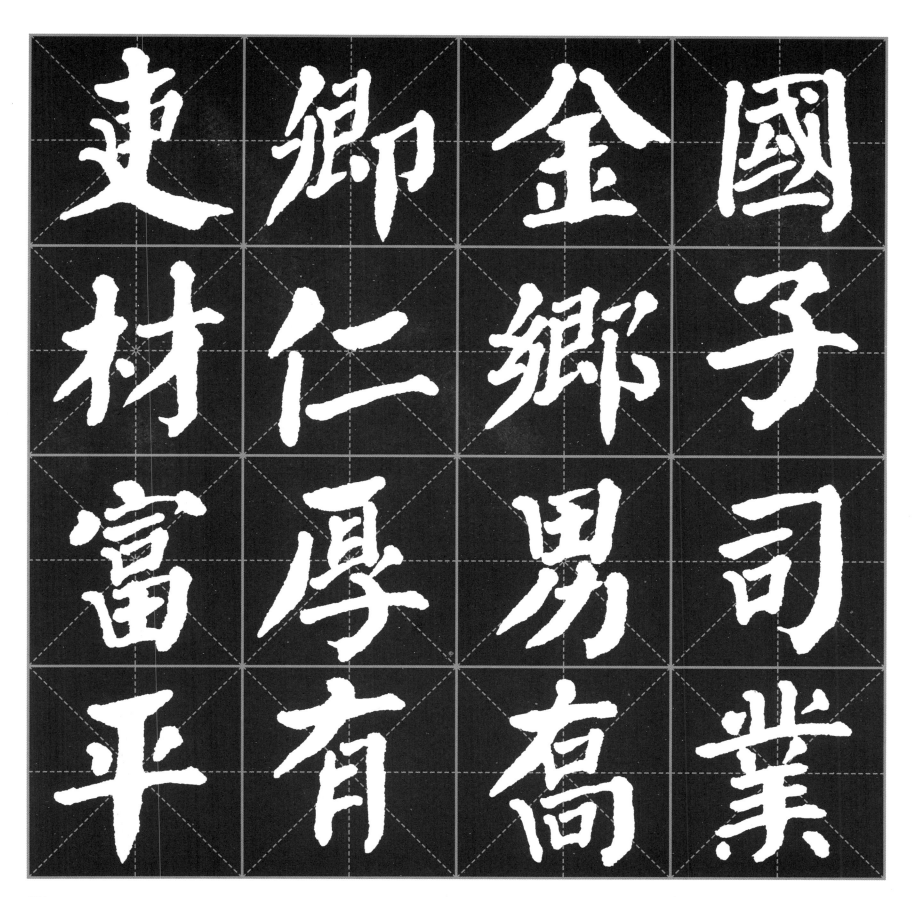

建 鄉 金 國
材 仁 鄉 子
富 厚 男 司
平 育 喬 業

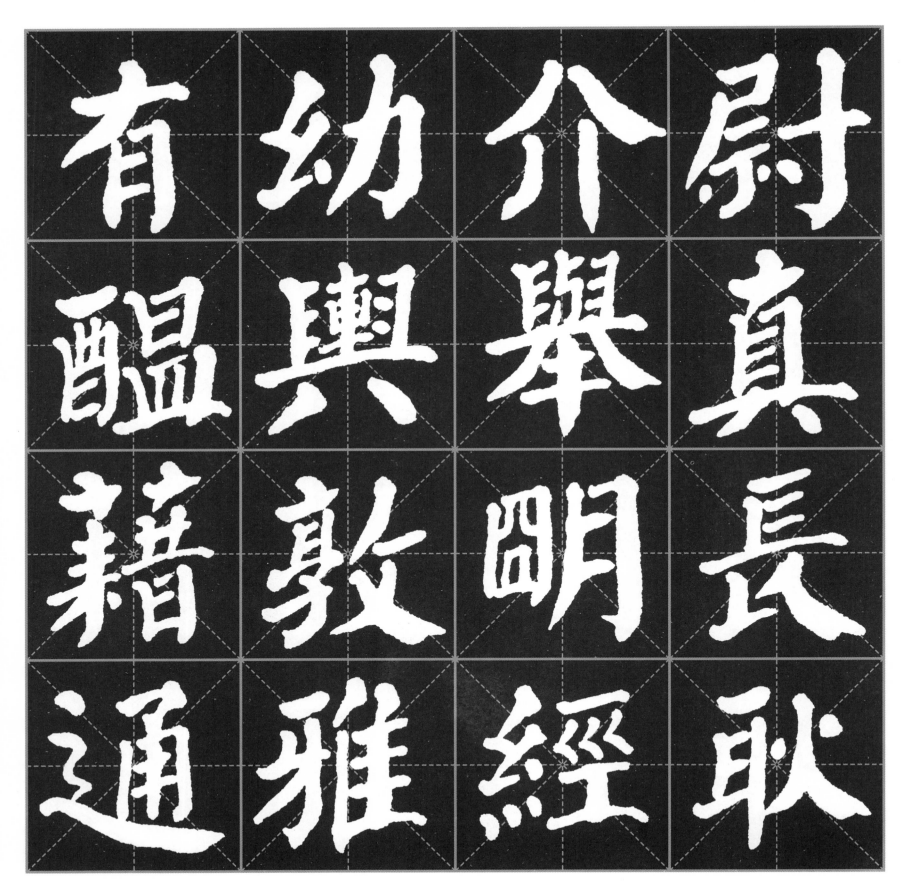

有 幼 介 尉
醖 輿 舉 真
藉 敦 朙 長
通 雅 經 耿

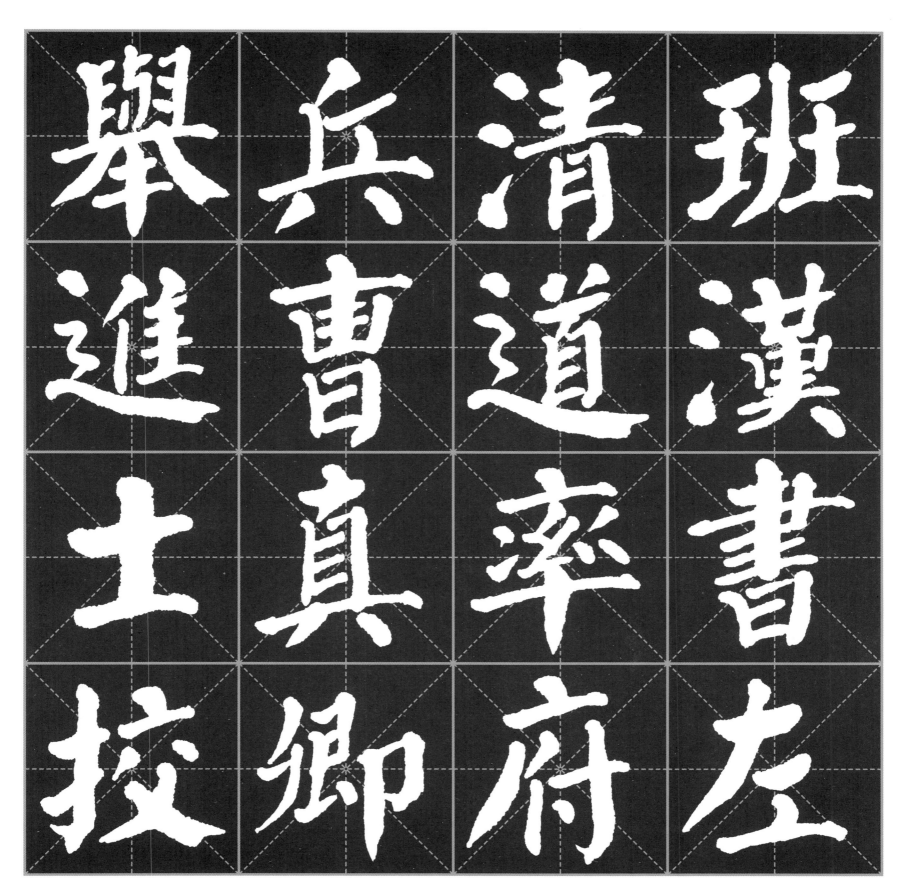

舉兵清班
進曹道漢
士真率書
授卿府左

健泉詞書
王尉秀郎
鈇黜逸舉
以陛醴文

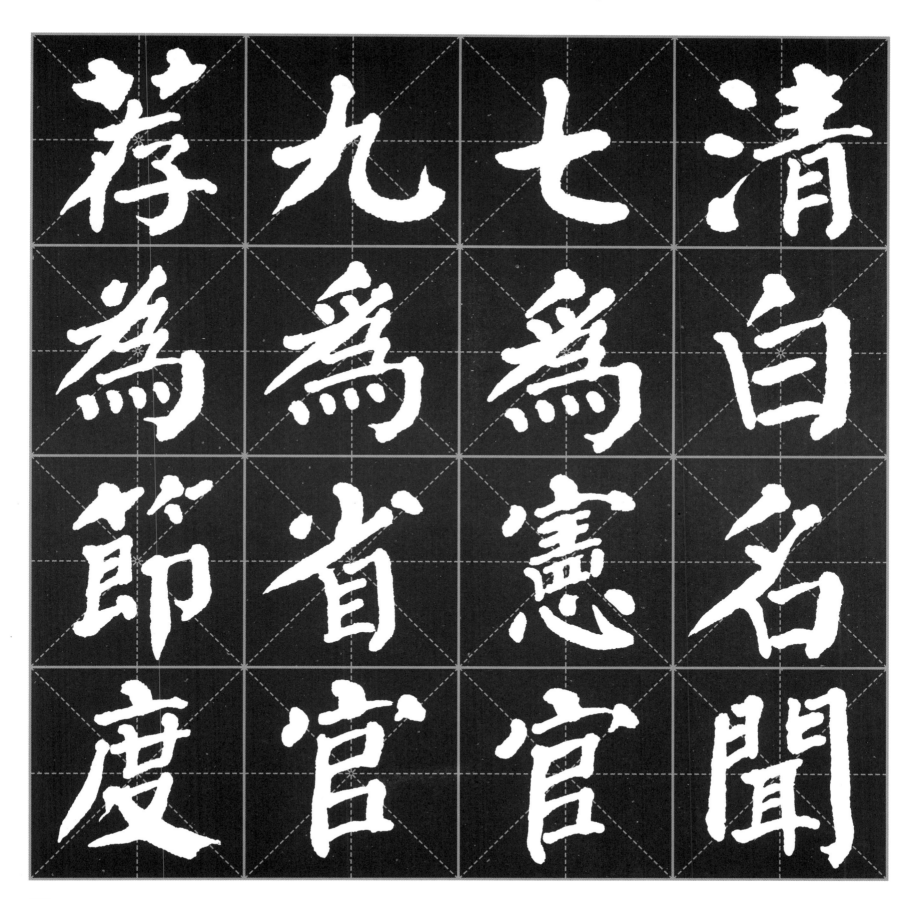

蒋　九　七　清
為　為　為　自
節　省　憲　名
度　官　官　聞

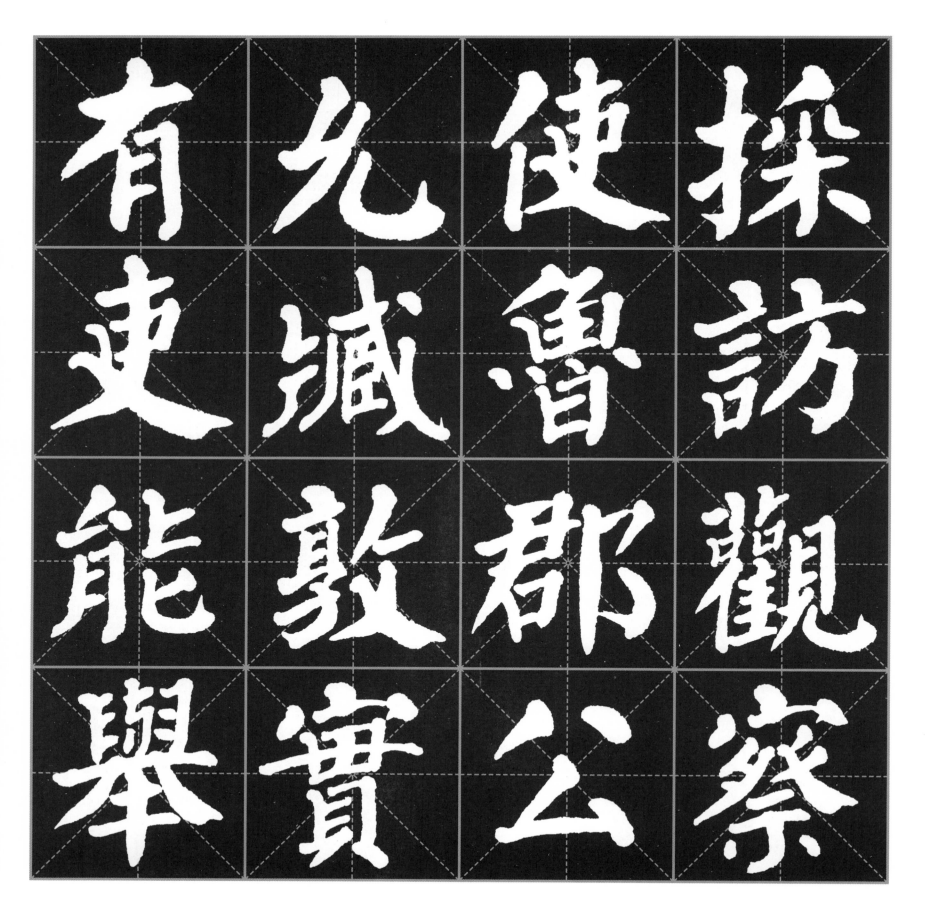

有　允　健　探
達　臧　魯　訪
能　敦　郡　觀
舉　實　公　察

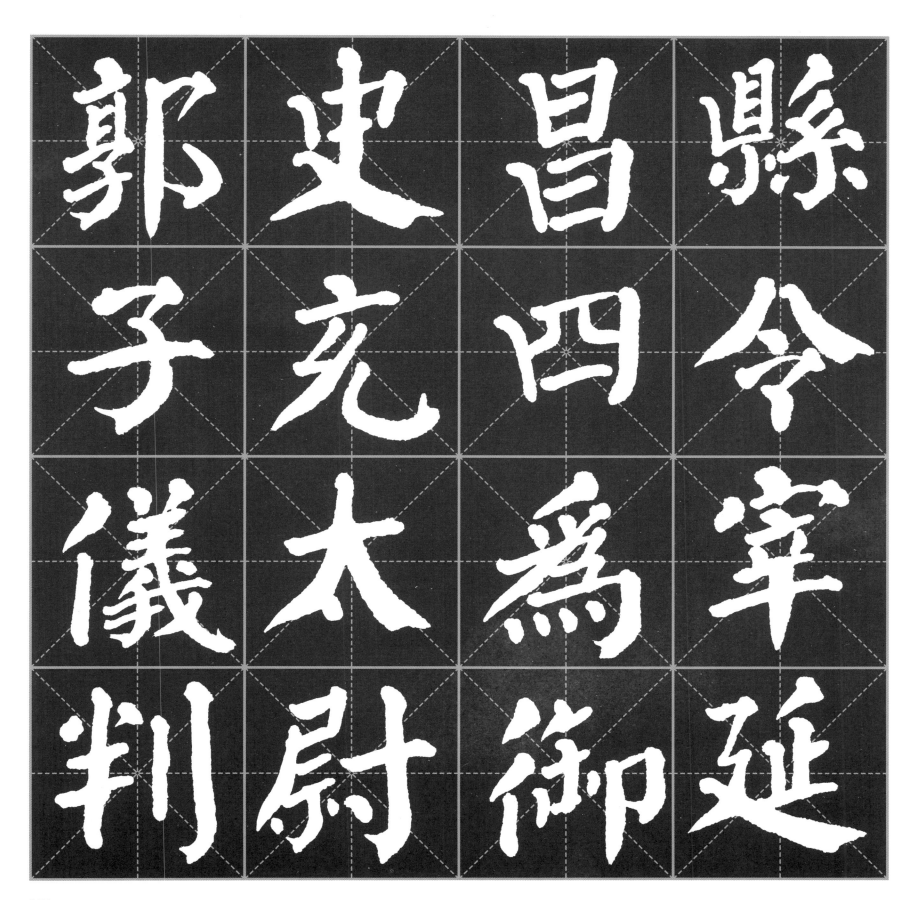

郭　史　昌　縣

子　充　四　令

儀　太　爲　宰

判　尉　御　延

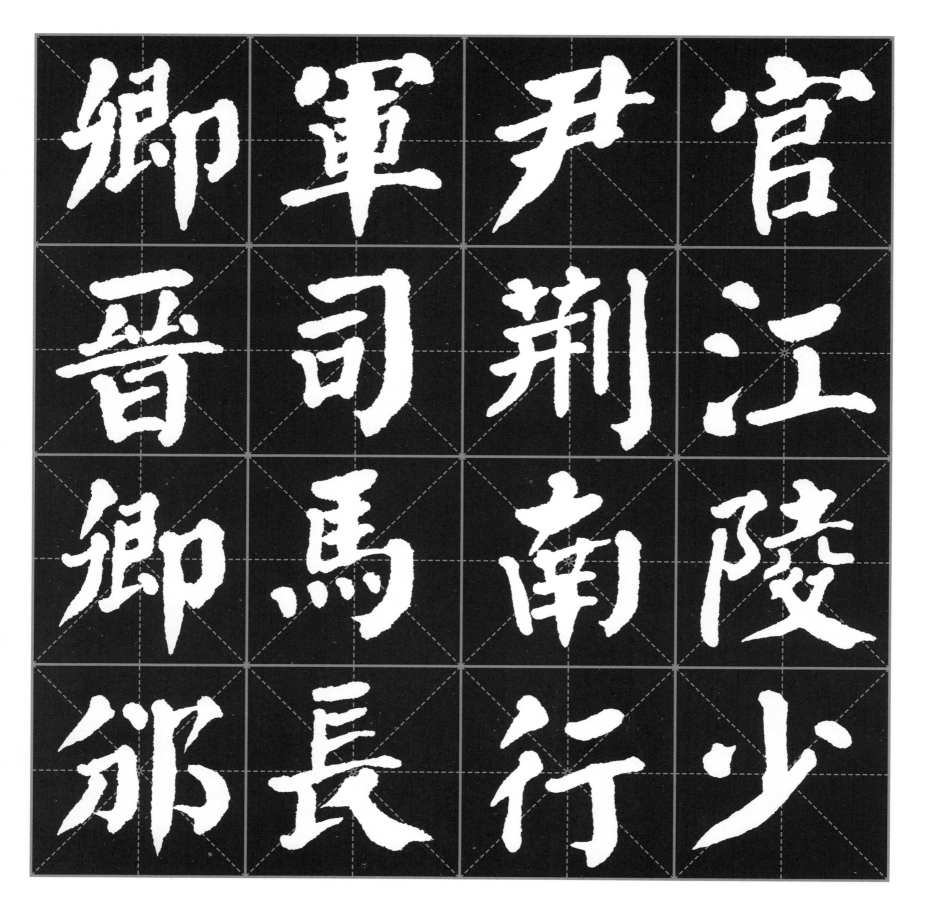

鄉軍尹官

晉司荊江

鄉馬南陵

鄭長行少

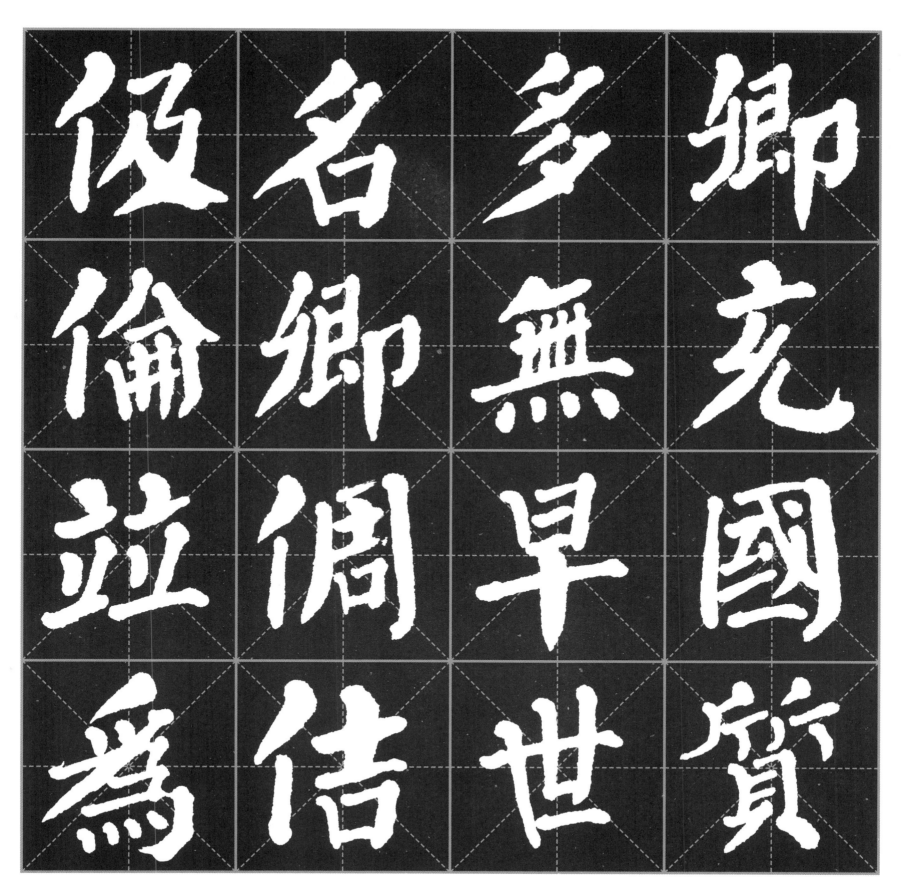

倜名多卿
倫卿無克
竝倜早國
爲偌世質

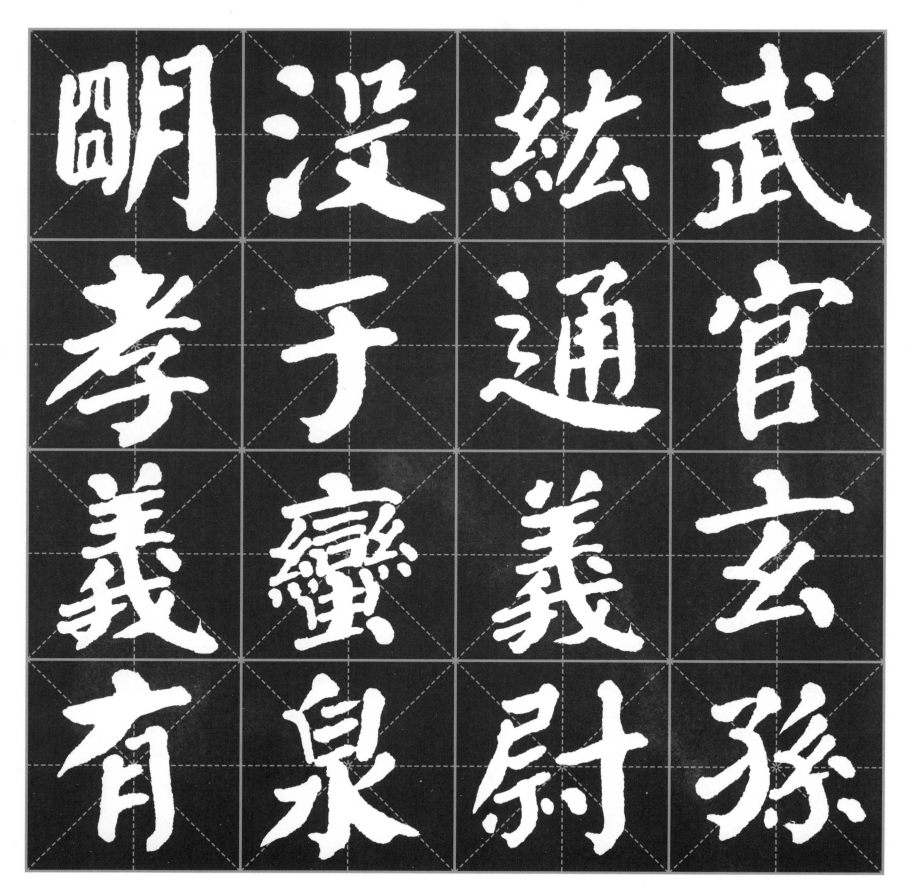

明 没 絃 武
孝 于 通 官
義 蠻 義 玄
有 泉 尉 孫

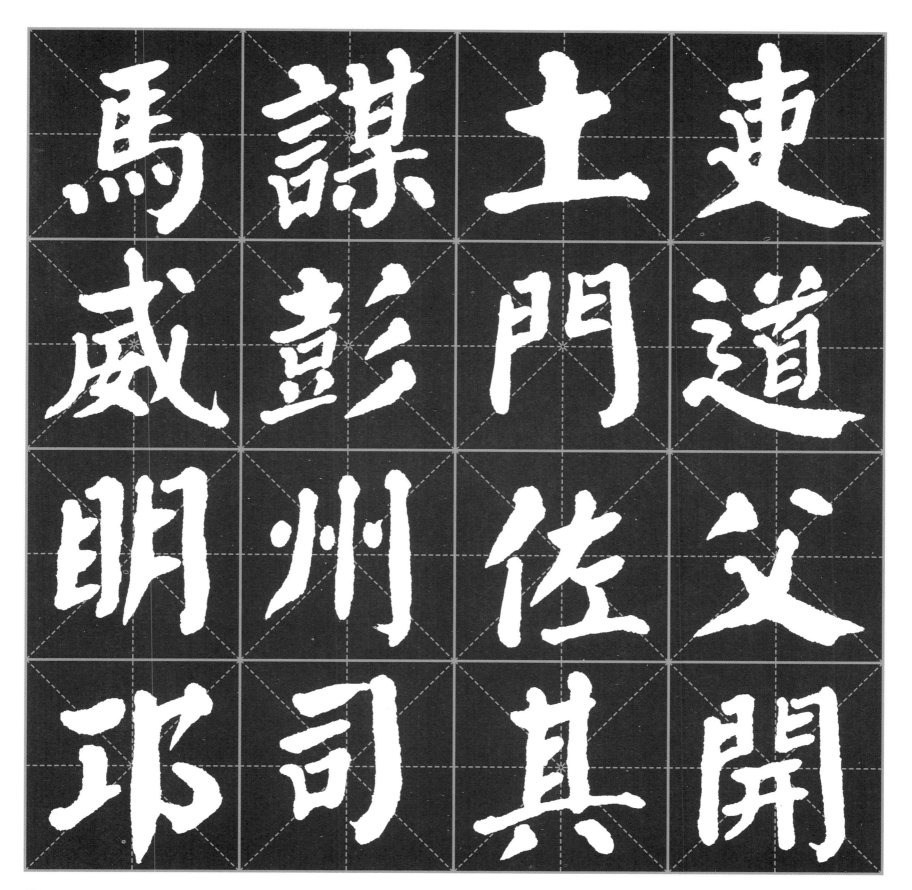

馬 謀 土 建
威 彭 門 道
明 州 佐 父
邛 詞 其 開

男 謝 明 州
誕 顏 子 司
及 泉 幹 馬
君 䎃 沛 季

害 為 盈 外
俱 逆 盧 曾
蒙 賊 逖 孫
贈 所 竝 沈

並　翹　濬　五

早　華　好　品

天　正　屬　京

頹　顒　文　官

經孝書好
大方郎五
理正頵言
司朙仁授

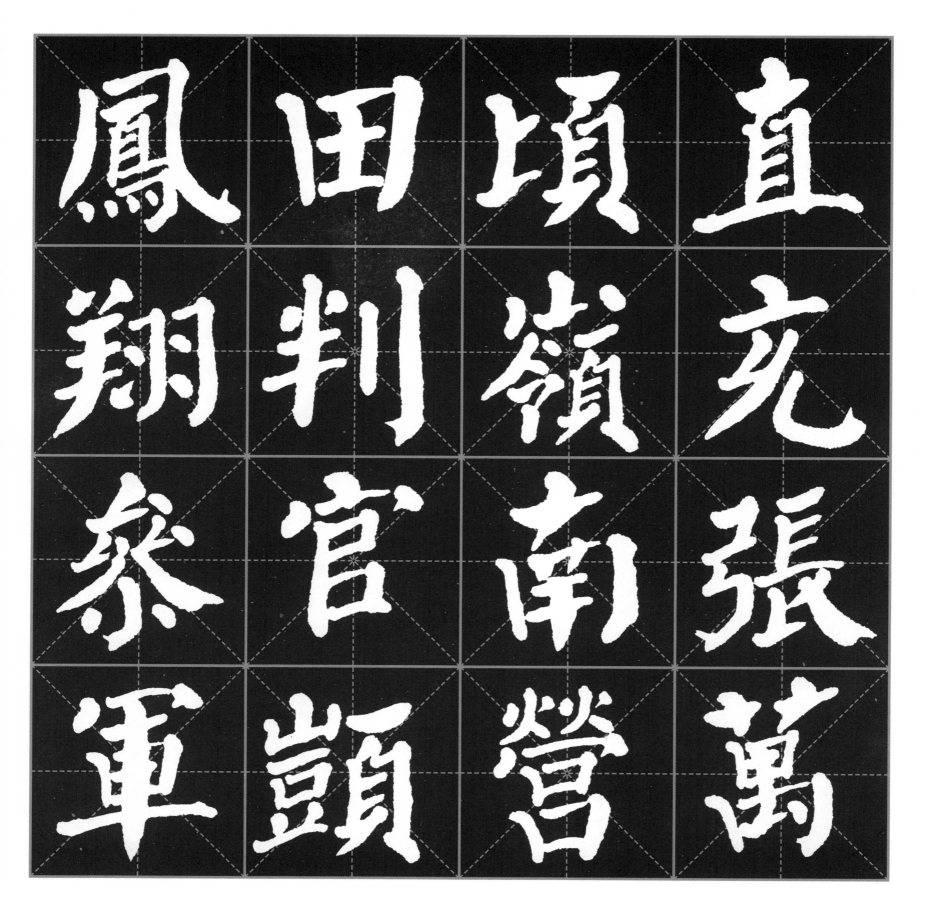

鳳 田 頃 直

翔 判 嶺 亢

燊 官 南 張

軍 顊 營 萬

王子善頴

府洗縹通

司馬書悟

馬鄭太頫

尉 屬 命 茲
歲 文 通 不
溫 頂 朙 韋
江 城 好 短

和亭祭丞

有尉軍覿

政顥覿綿

理仁盬州

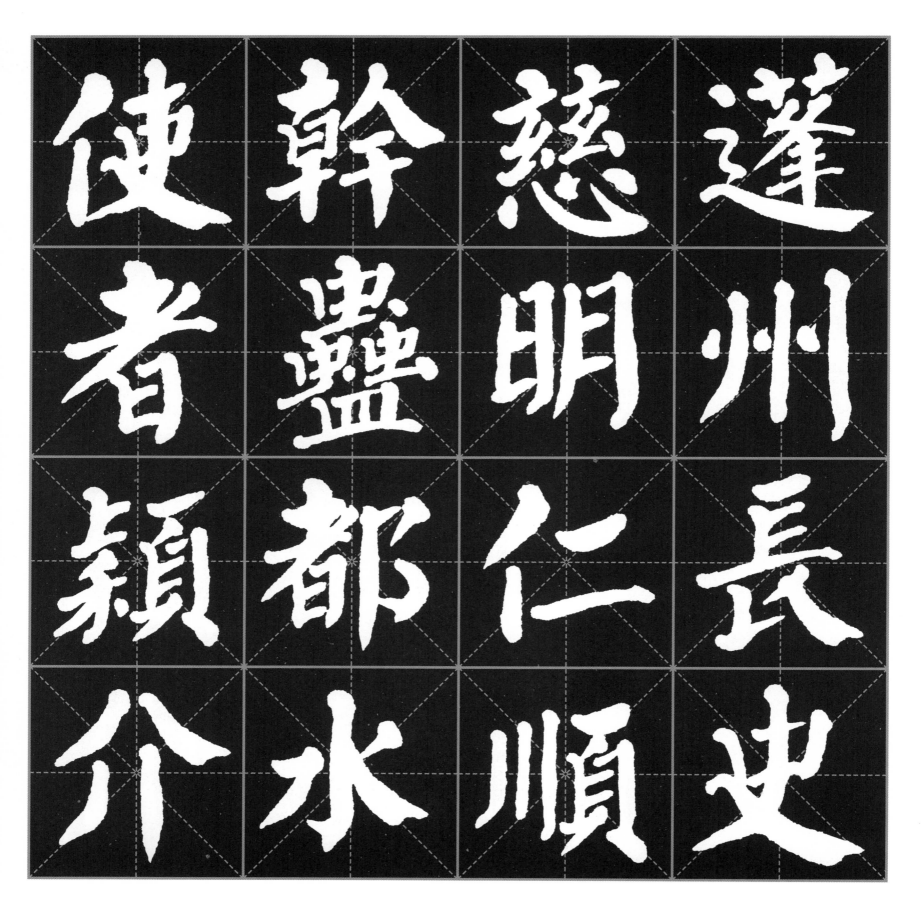

健 幹 慈 蓬
者 蠱 明 州
穎 都 仁 長
介 水 順 史

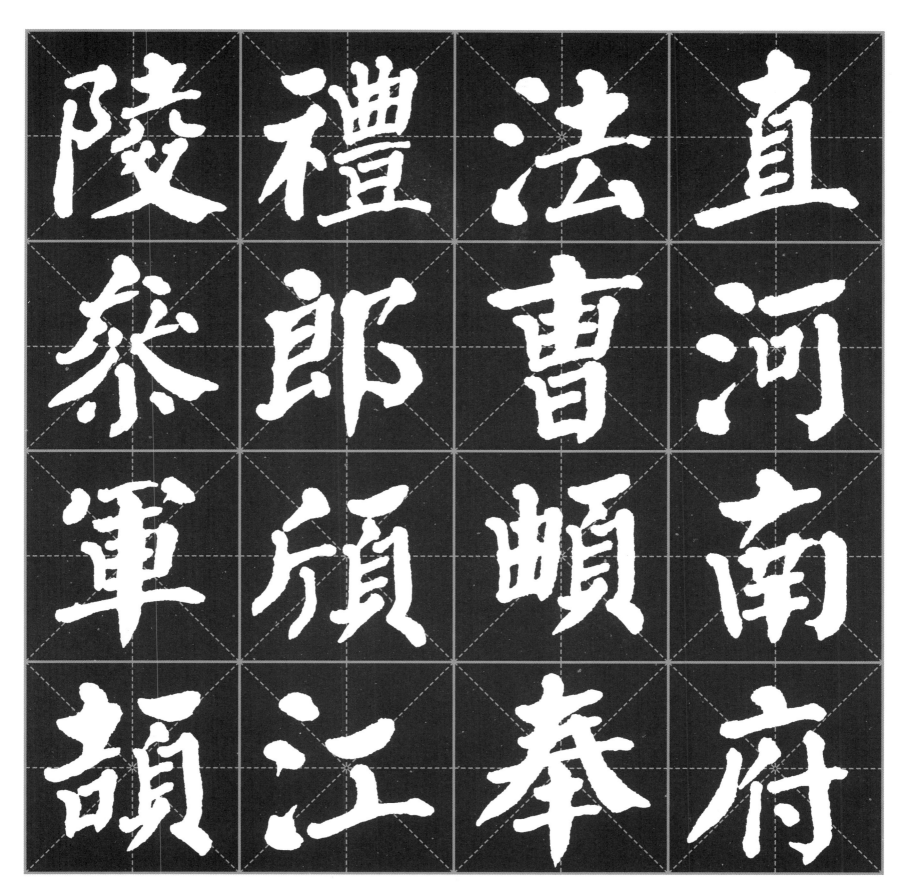

陵 禮 法 直
叅 郎 曹 河
軍 頴 頓 南
頡 江 奉 府

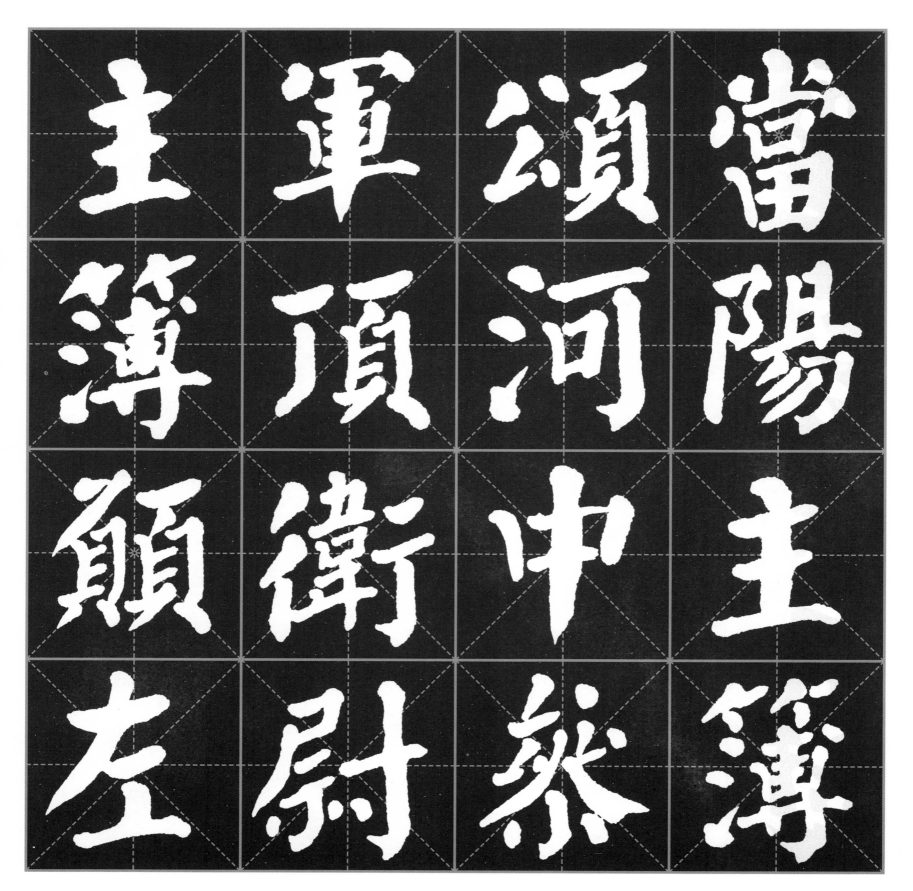

主 軍 頌 當
簿 頂 河 陽
顧 衛 中 主
左 尉 祭 簿

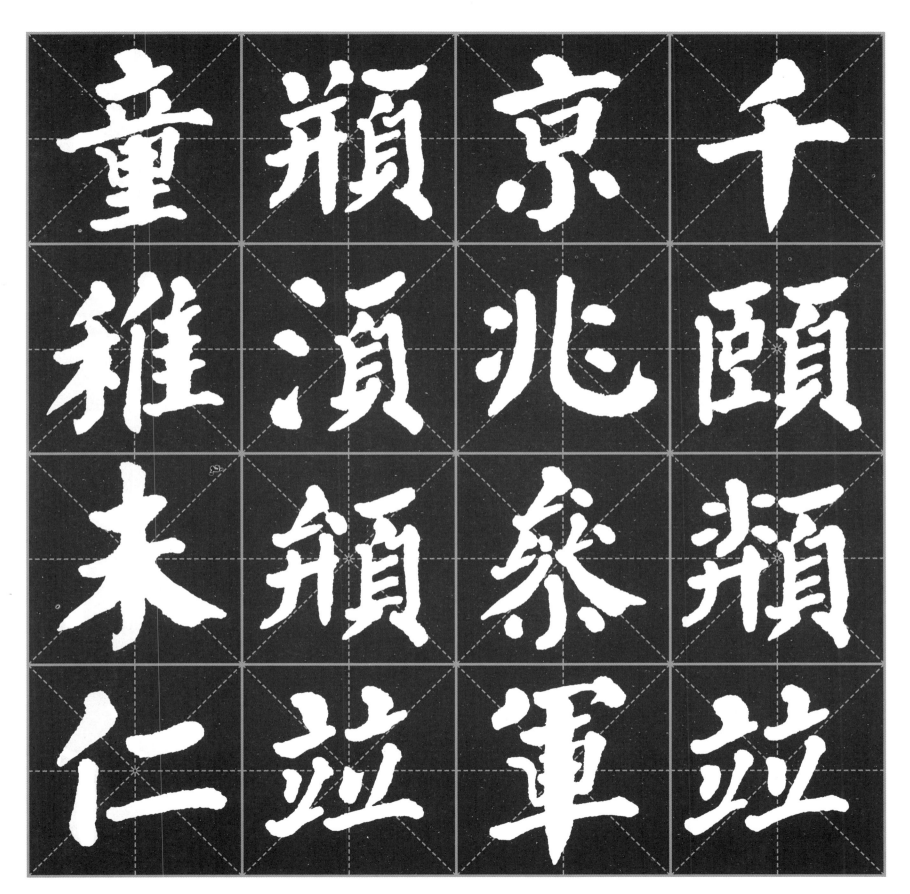

童 顙 京 千

稚 潁 兆 頣

未 頒 祭 頪

仁 竝 軍 竝

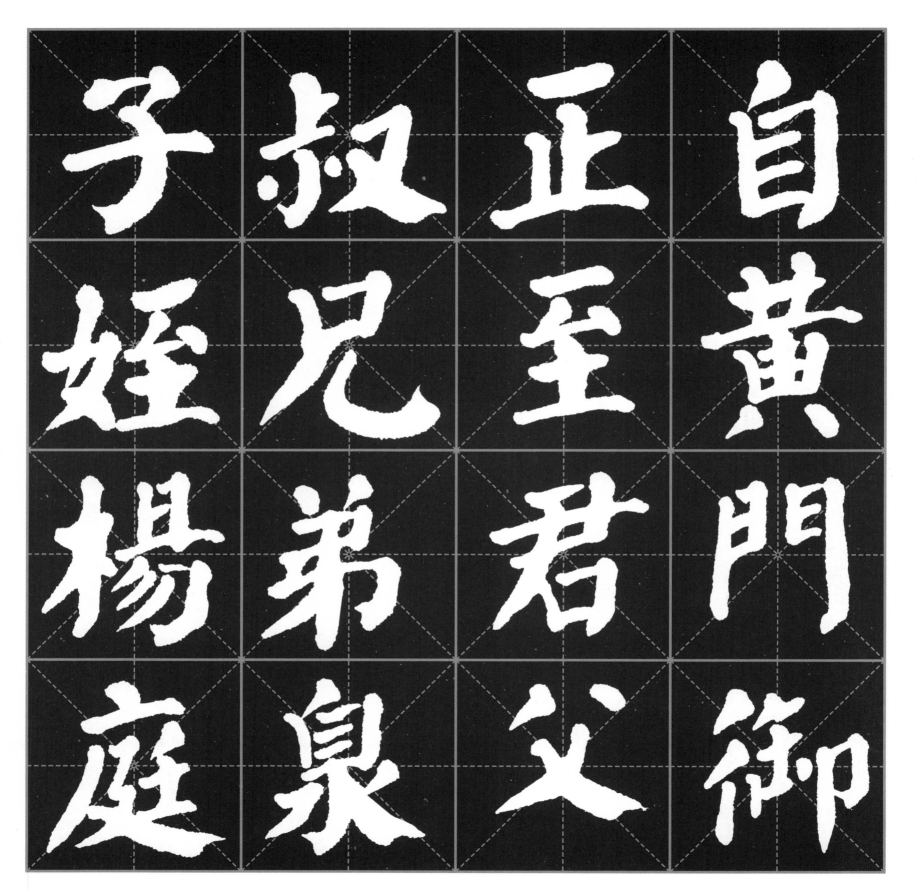

子叔正自

姪兄至黄

楊弟君門

庭泉父御

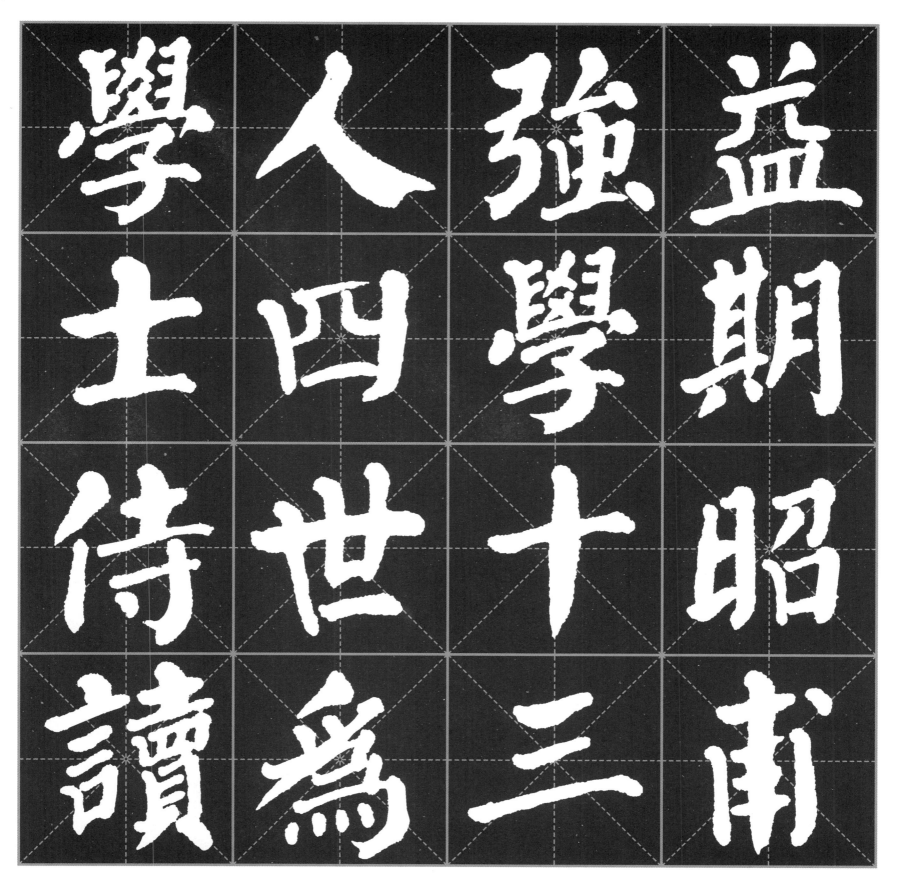

學士侍讀

人四世爲

強學十三

益期昭甫

小寅續事

盬著卓見

少雄絕柳

保略綎芳

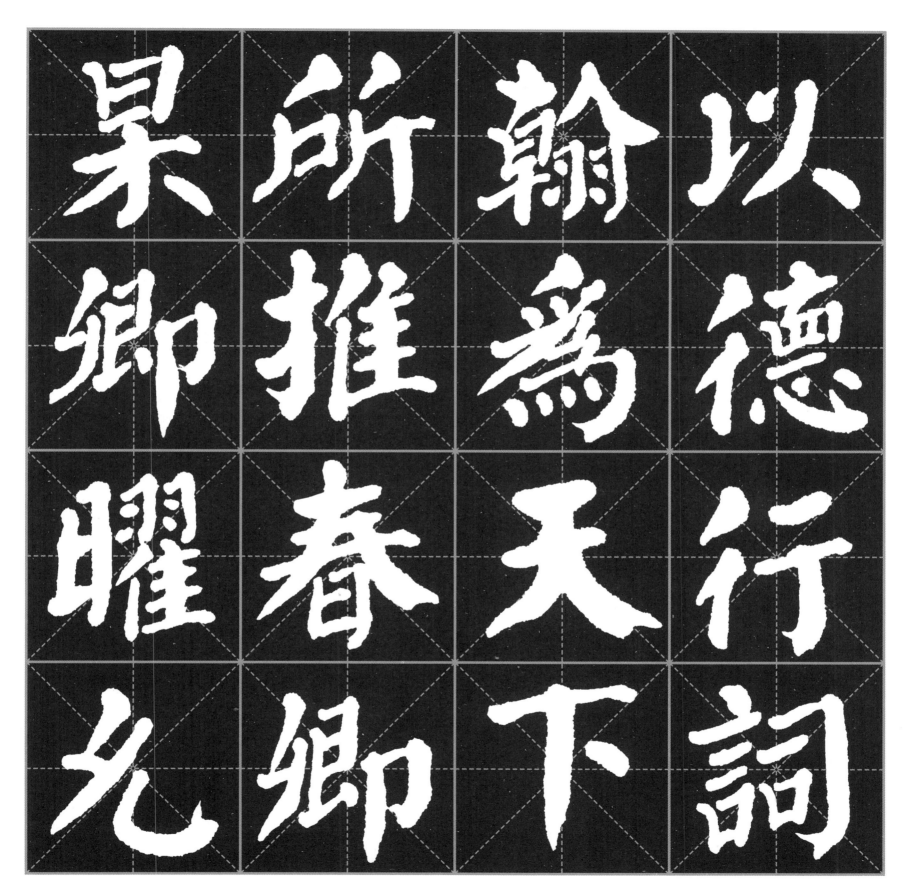

暴所翰以
卿推為德
曜春天行
尢卿下詞

成希莊日
庭千里康
君之從光
南而下泉

淑敬朝損

溫鄰昇隱

之幾瘁朝

鋯元恭匡

以宣先順
名韶濟勝
德等挺怡
著多武渾

謂林翰述
之故交學
學當映業
家代儒立

則貽積非
何謀德夫
以有累君
流裕仁之

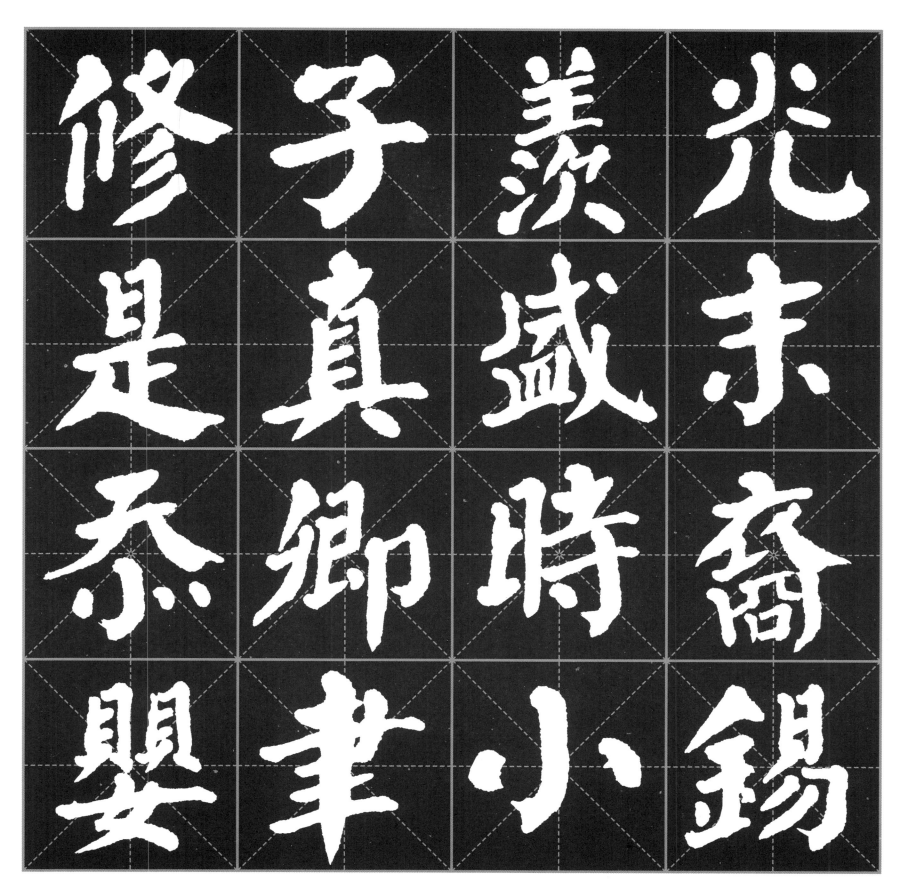

誤訓延狡

莫晚過集

追暮庭慕

長論之不

老之口故

君之德美

多恨闕遺

銘曰

敬錄顏勤禮碑帖於

二零一六年高文閣